動畫師 羽山淳一 的

人體動態速寫

大受好評的人體動態速寫系列第二集！

── 戰鬥角色篇 ──

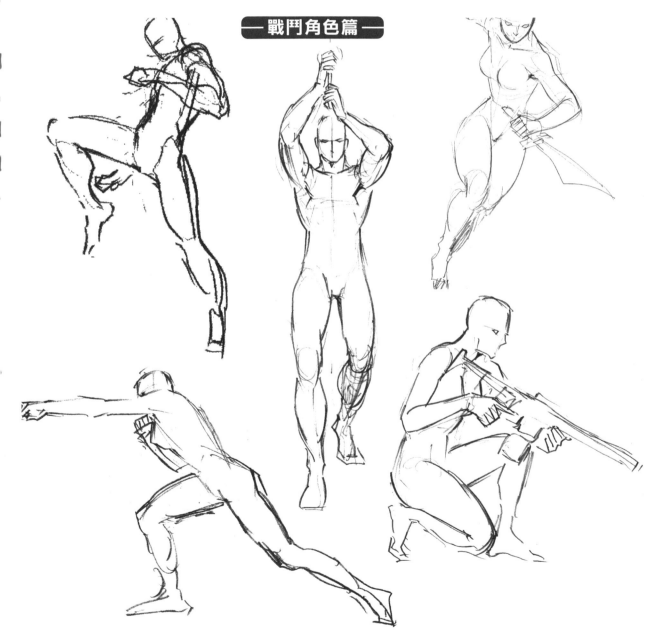

JUNICHI HAYAMA SKETCH FILE

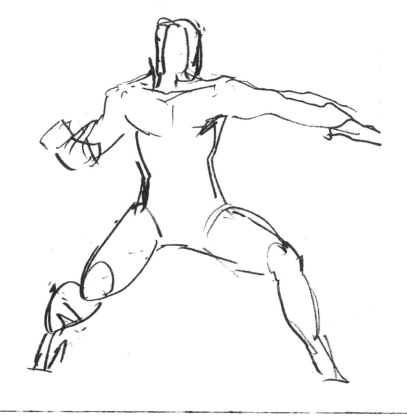

Introduction

本書是由身兼動畫師、

角色設計師的羽山淳一所著的第二本人體動態速寫集。

這一次是戰鬥角色篇，因此以戰鬥中的人物動作為主，

提供讀者各式各樣的姿勢畫法。

近年在許多世界觀偏寫實的漫畫、動畫作品裡，

對人物動作的真實感也有了更高的要求。

而專業動畫師是描繪「動態」的專家，

他們的工作正是在紙面上重現生動寫實的動作。

本書刊載約400張插圖，除了可當作作畫時的姿勢集來參考，

也能用來練習速寫或用描圖紙描摹，亦能直接當成草圖使用，

再畫上自己想要的細節，用途相當廣泛。

若各位能透過本書，

畫出栩栩如生、充滿躍動感的圖，那便是我們的榮幸。

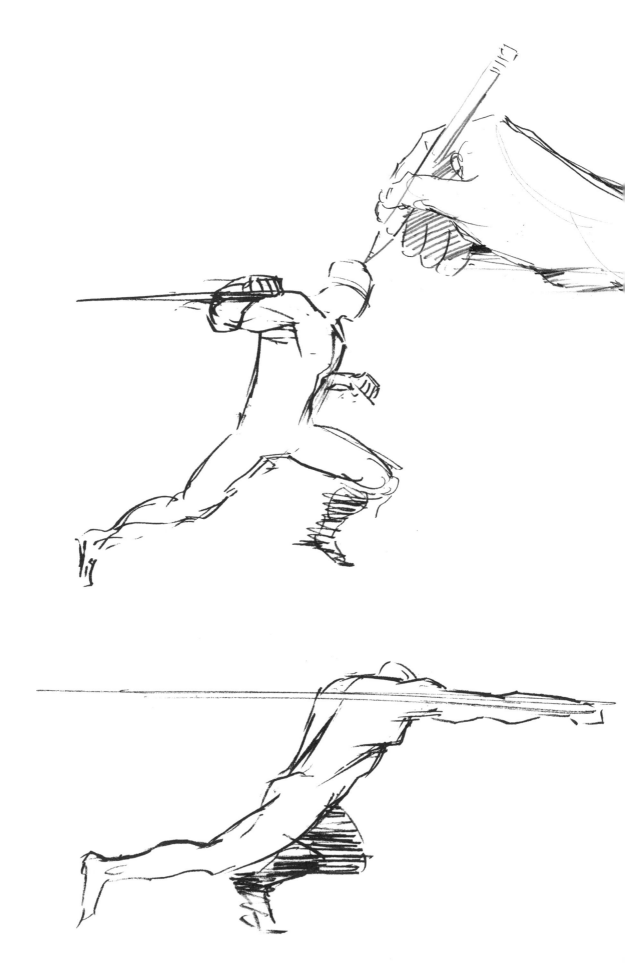

CONTENTS

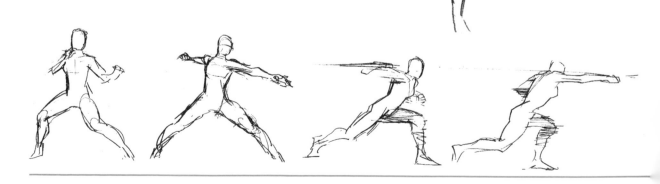

Animators
Sketch

Animators
Sketch

JUNICHI HAYAMA SKETCH FILE

Chapter 1
基本連續動作

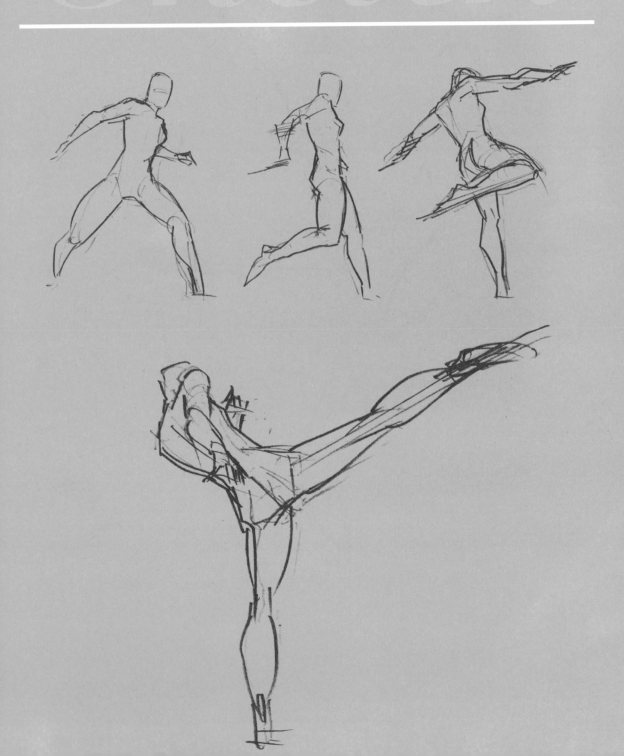

Chapter 1

出拳：男性基本類型

這是一般的男性角色揮出直拳的連環動作。根據
前後動作，試著找出最佳的武打姿勢或最有架式
的姿勢吧。蓄力的姿勢也可用在插圖上。

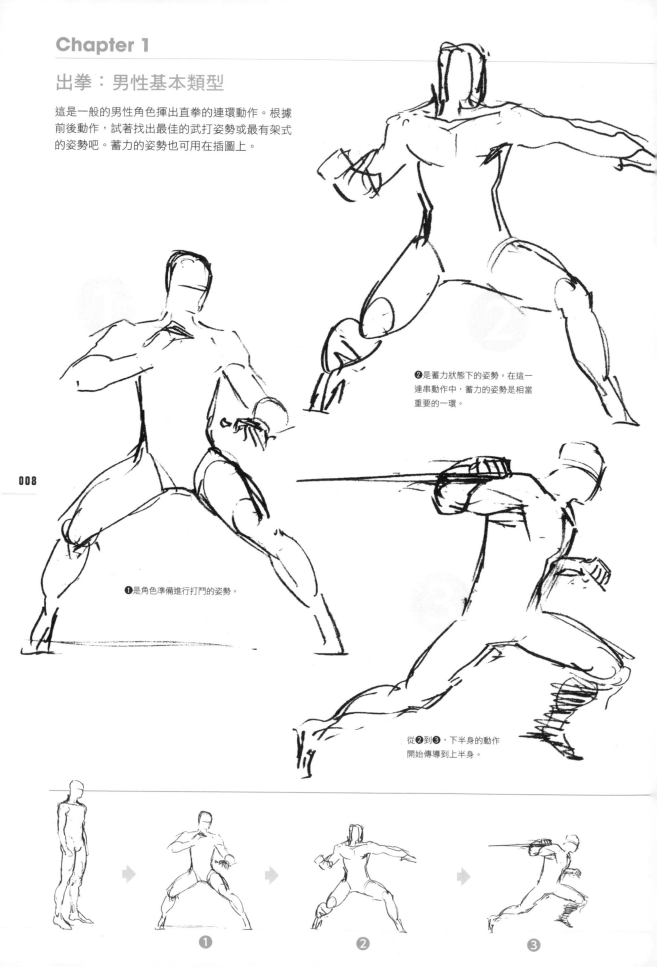

❷是蓄力狀態下的姿勢。在這一
連串動作中，蓄力的姿勢是相當
重要的一環。

❶是角色準備進行打鬥的姿勢。

從❷到❸，下半身的動作
開始傳導到上半身。

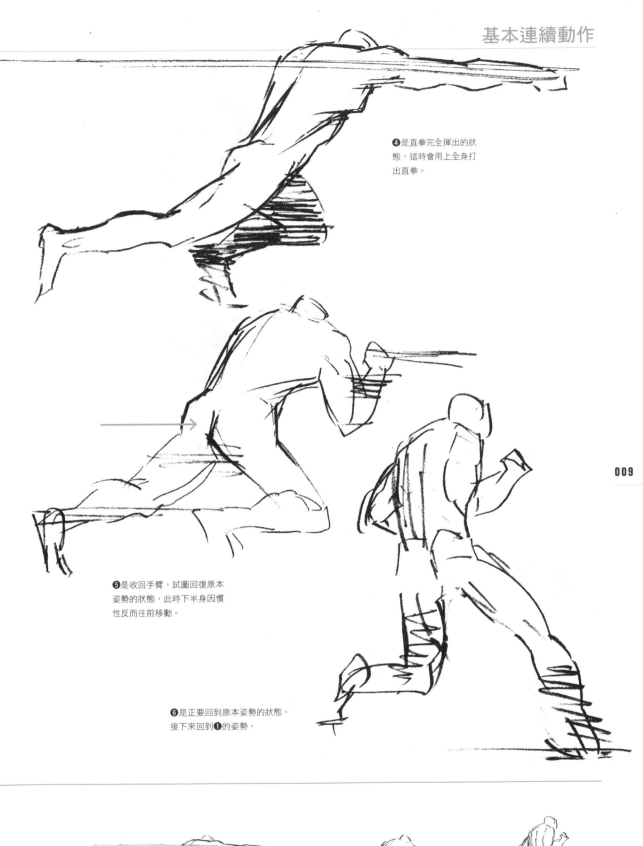

❹是直拳完全揮出的狀
態，這時會用上全身打
出直拳。

❺是收回手臂，試圖回復原本
姿勢的狀態，此時下半身因慣
性反而往前移動。

❻是正要回到原本姿勢的狀態。
接下來回到❶的姿勢。

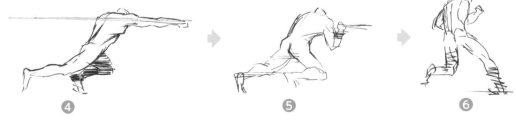

❹　➡　❺　➡　❻

出拳：女性基本類型

這是女性角色揮出直拳的連環動作。在描繪各個
姿勢時也要注意到女性特有的柔韌感，這樣才能
畫出強勁有力的女性武打動作。

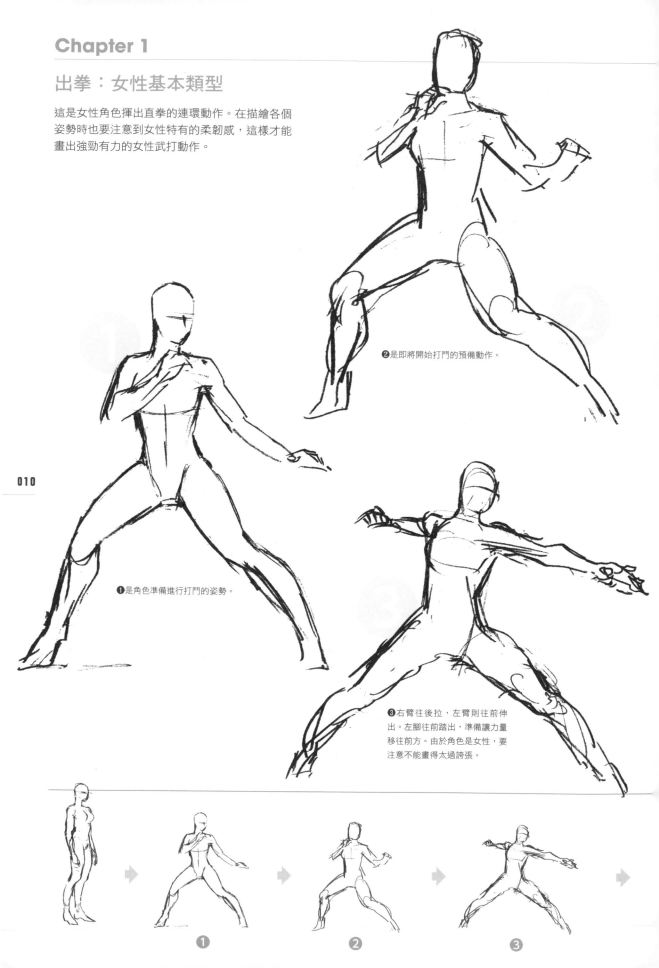

❷是即將開始打鬥的預備動作。

❶是角色準備進行打鬥的姿勢。

❸右臂往後拉，左臂則往前伸
出。左腳往前踏出，準備讓力量
移往前方。由於角色是女性，要
注意不能畫得太過誇張。

❶　❷　❸

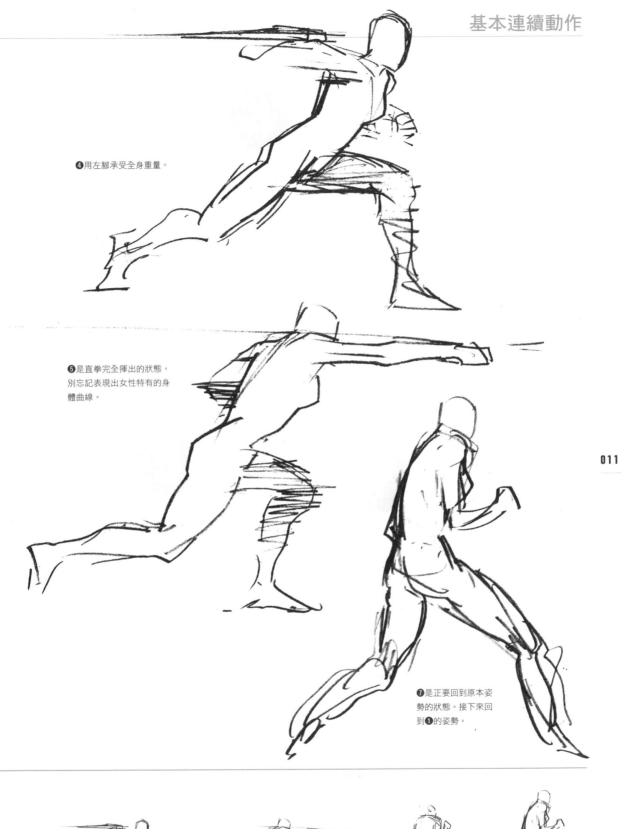

❹用左腳承受全身重量。

❺是直拳完全揮出的狀態。
別忘記表現出女性特有的身
體曲線。

❼是正要回到原本姿
勢的狀態。接下來回
到❶的姿勢。

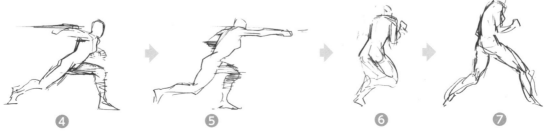

❹　　　　　❺　　　　　❻　　　　　❼

出拳：壯漢類型

這是身材高大的壯漢揮出直拳的連環動作。動作看起來比基本類型還要遲緩，用以表現身體的重量。由於體格頗有差距，因此基本動作在細節上也會產生變化。

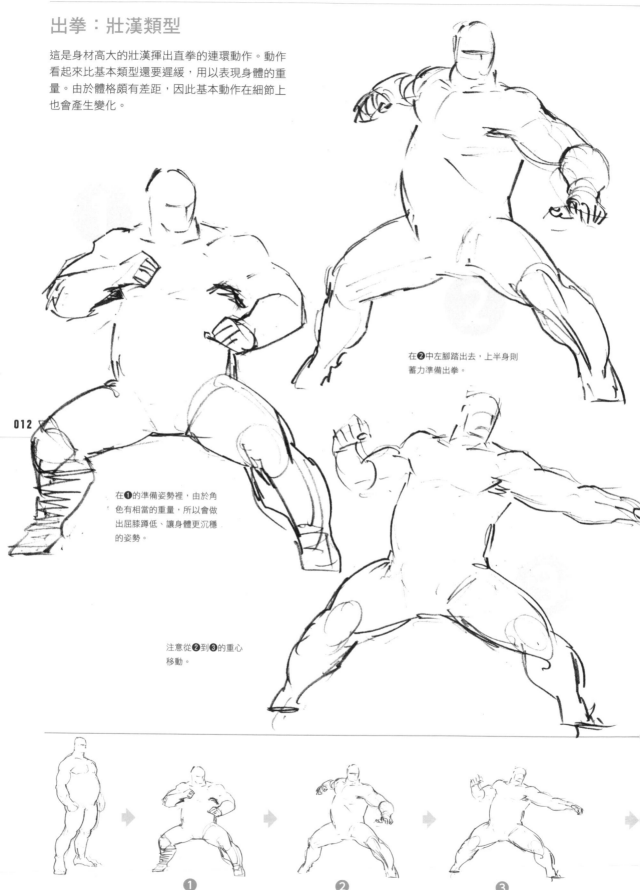

在❷中左腳踏出去，上半身則蓄力準備出拳。

在❶的準備姿勢裡，由於角色有相當的重量，所以會做出屈膝蹲低、讓身體更沉穩的姿勢。

注意從❷到❸的重心移動。

012

❶ ❷ ❸

❹用左腳承受全身
重量。

❻收回手臂的同時，身體也因慣性往
前移動。接著回到❶的姿勢。

在❺中完全揮出直拳。

❹　❺　❻

Chapter 1

出拳：Q版角色類型

這是Q版角色揮出直拳的連環動作。除了直拳外也畫出刺拳，用輕盈的動作表現出角色的可愛感。

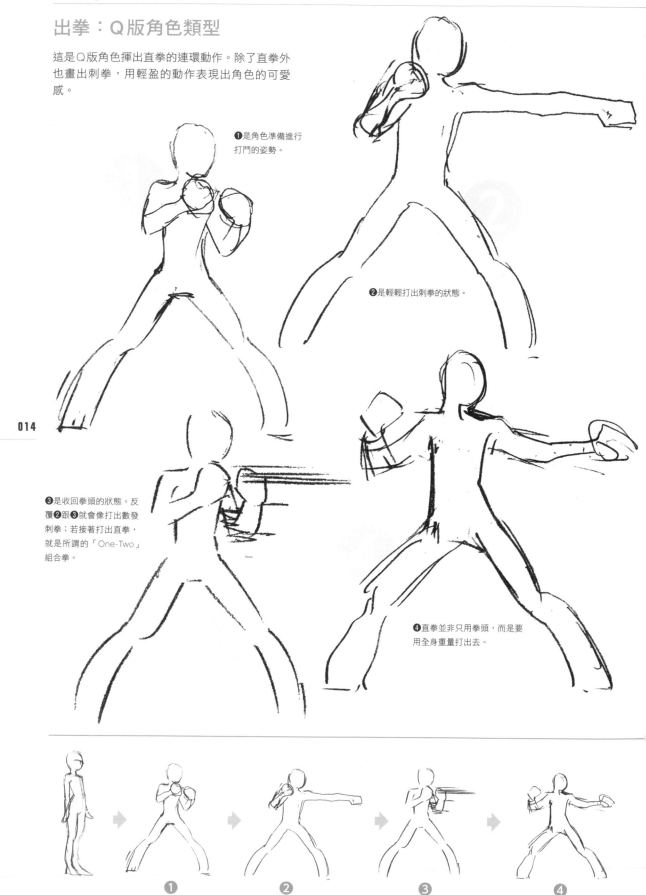

❶是角色準備進行打鬥的姿勢。

❷是輕輕打出刺拳的狀態。

❸是收回拳頭的狀態。反覆❷跟❸就會像打出數發刺拳；若接著打出直拳，就是所謂的「One-Two」組合拳。

❹直拳並非只用拳頭，而是要用全身重量打出去。

❶　❷　❸　❹

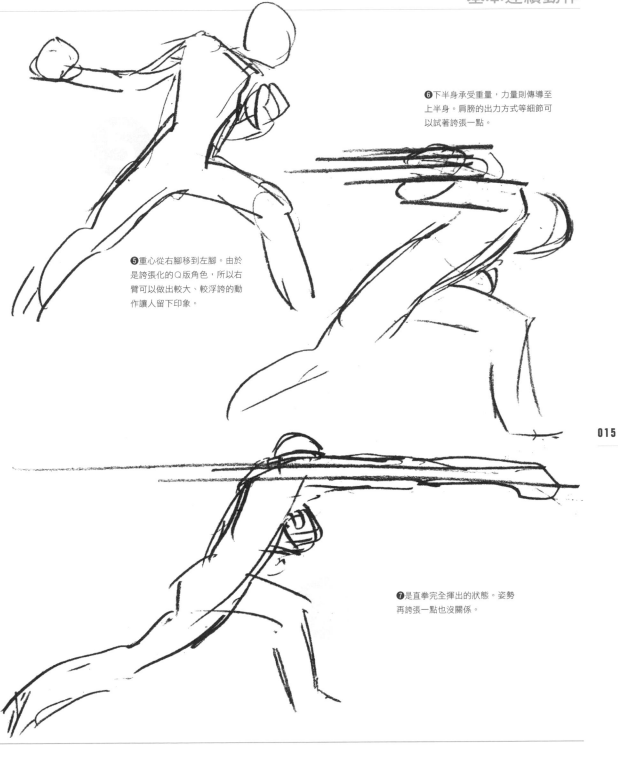

❻下半身承受重量，力量則傳導至上半身。肩膀的出力方式等細節可以試著誇張一點。

❺重心從右腳移到左腳。由於是誇張化的Q版角色，所以右臂可以做出較大、較浮誇的動作讓人留下印象。

❼是直拳完全揮出的狀態。姿勢再誇張一點也沒關係。

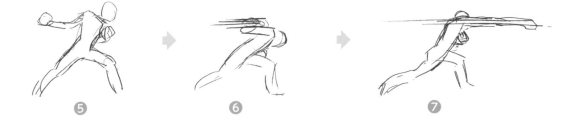

❺ ➡ ❻ ➡ ❼

出拳〔正面〕：Q版角色類型

這是Q版角色出拳時的正面視角。這邊採用快速
旋轉手臂等具有漫畫風格的誇張動作。

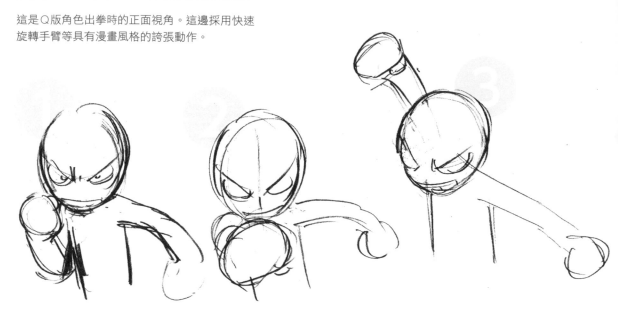

試著運用殘影表現出
滑稽的印象。

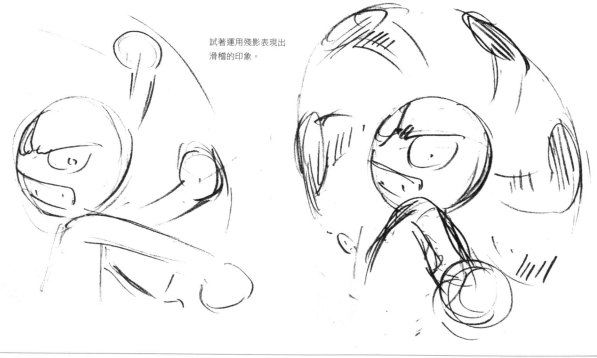

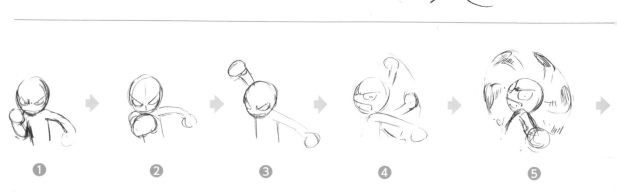

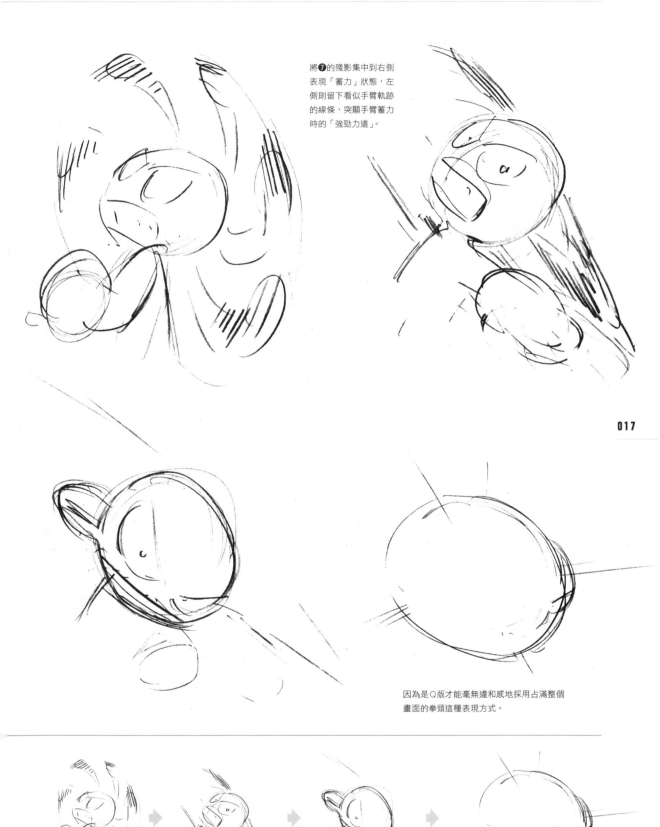

將❼的殘影集中到右側
表現「蓄力」狀態，左
側則留下看似手臂軌跡
的線條，突顯手臂蓄力
時的「強勁力道」。

因為是Q版才能毫無違和感地採用占滿整個
畫面的拳頭這種表現方式。

❻　　　　　❼　　　　　❽　　　　　❾

Q版角色的戰鬥姿勢

Q版角色的姿勢可以畫得誇張一點，這
樣能讓人更容易理解動作的全貌。

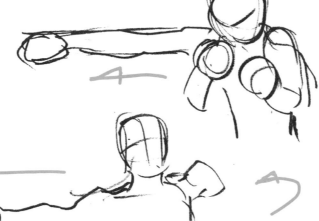

刺拳只是為了突破對方防守所
做的牽制攻擊，因此腰部並沒
有出太多力，感覺上只是用手
臂出拳而已。Q版角色的動作
可以誇張些。

蓄力中拳頭往後拉的動作在Q版角色上也可以
畫得誇張一點。雖然這種姿勢並不現實，不過
在動畫的繪製過程裡，常有動作畫大一點反而
比較恰當的情形。

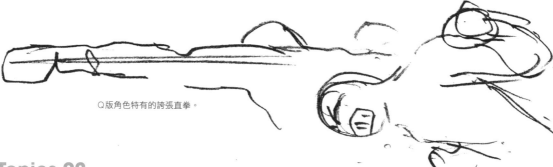

Q版角色特有的誇張直拳。

Topics 02

殘影表現

不只是Q版畫風的動畫，其他各種類型的動畫也常用到殘影這種視覺效果。

在動作中使用殘影能產生各式各樣的視覺效果。
p016的手臂殘影配合Q版角色，發揮出漫畫特有
的表現方式，不過除此之外，在一些正經、風格寫
實的作品裡也會使用殘影。另外還有像上面這種摔
倒時，眼睛留下殘影的表現方式。

Topics 03

如何捕捉女性胸部

令人意外地，女性的胸部其實難以捕
捉其位置與方向，因此有時候將整個
胸部視為橢圓形可能會比較好畫。

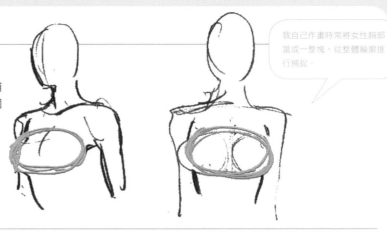

我自己作畫時常將女性胸部
當成一整塊，從整體輪廓進
行捕捉。

畫女性胸部時，在草圖階段可將2個乳
房視為一整個橢圓形，如此一來更容
易捕捉到胸部的位置或方向。

Topics 04

著重於整體外形

與其執著於細節，正確捕
捉整體外形更重要。

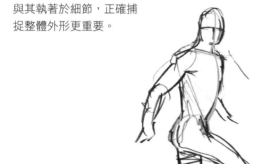

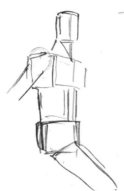

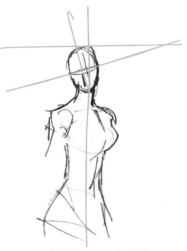

如果看不太出身體的結構，或
許可以將各個部位當成盒狀來
思考。請自己找出方便捕捉外
形的方法吧。

身體能扭轉多少度、關節可動
範圍有多大等等，也別忘了多
做功課，掌握人體結構。

Topics 05

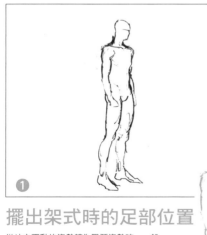

❶

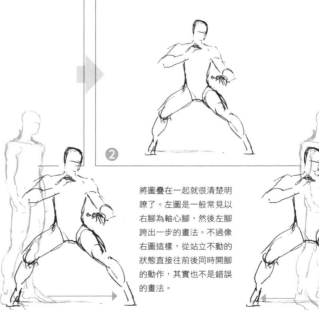

❷

擺出架式時的足部位置

從站立不動的姿勢轉為戰鬥姿勢時，一般
動畫師的思維是先決定軸心腳，才移動另
一隻腳跨步出去，不過像在功夫電影裡，
也有稍微跳起來後同時打開雙腿的動作。
不要受限於軸心腳，自由想像各種張開雙
腳的方法吧。

將圖疊在一起就很清楚明
瞭了。左圖是一般常見以
右腳為軸心腳，然後左腳
跨出一步的畫法。不過像
右圖這樣，從站立不動的
狀態直接往前後同時開腳
的動作，其實也不是錯誤
的畫法。

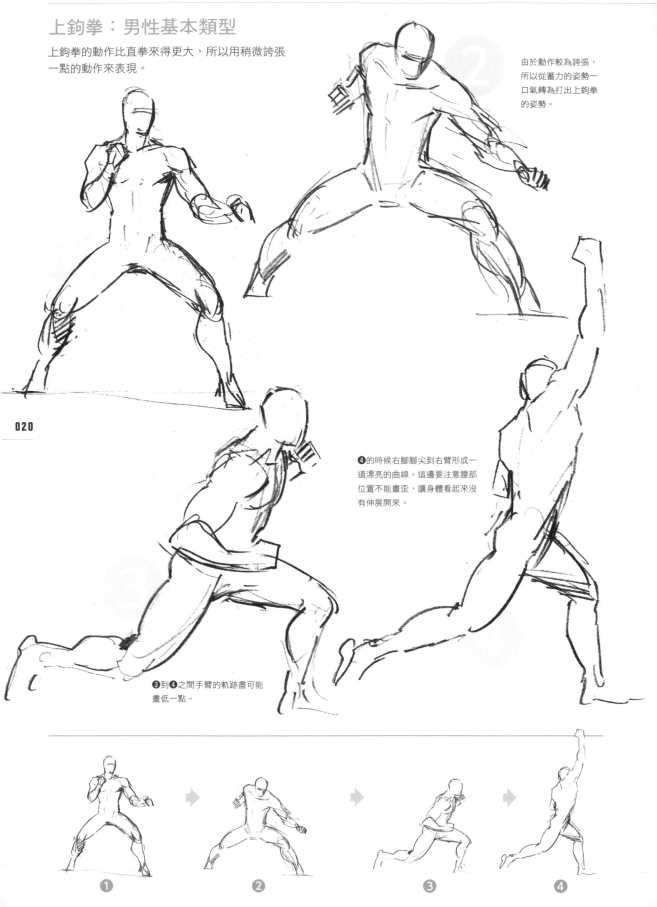

Chapter 1

上鉤拳：男性基本類型

上鉤拳的動作比直拳來得更大，所以用稍微誇張
一點的動作來表現。

由於動作較為誇張，
所以從蓄力的姿勢一
口氣轉為打出上鉤拳
的姿勢。

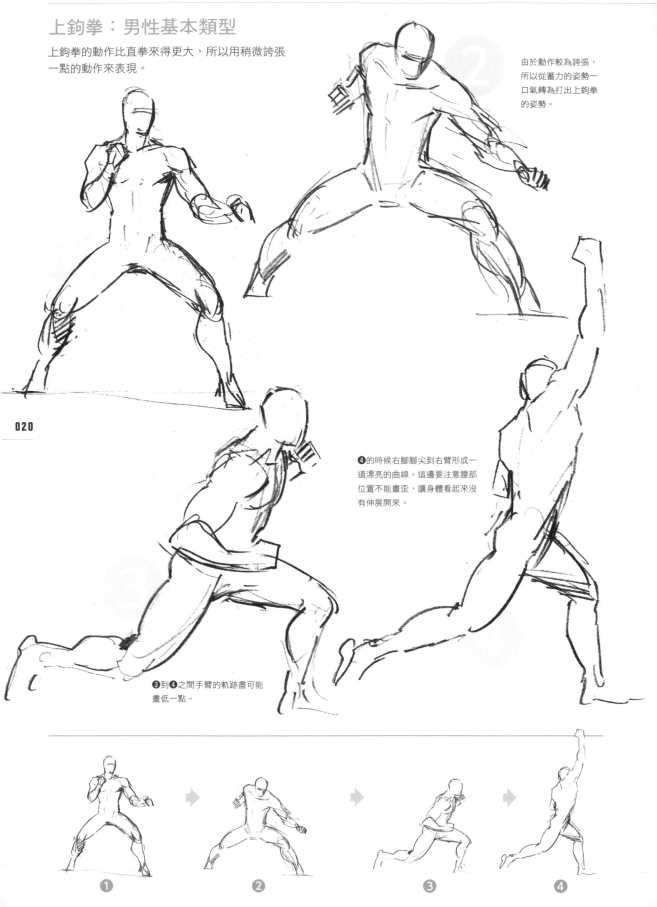

❹的時候右腳腳尖到右臂形成一
道漂亮的曲線。這邊要注意腰部
位置不能畫歪，讓身體看起來沒
有伸展開來。

❸到❹之間手臂的軌跡盡可能
畫低一點。

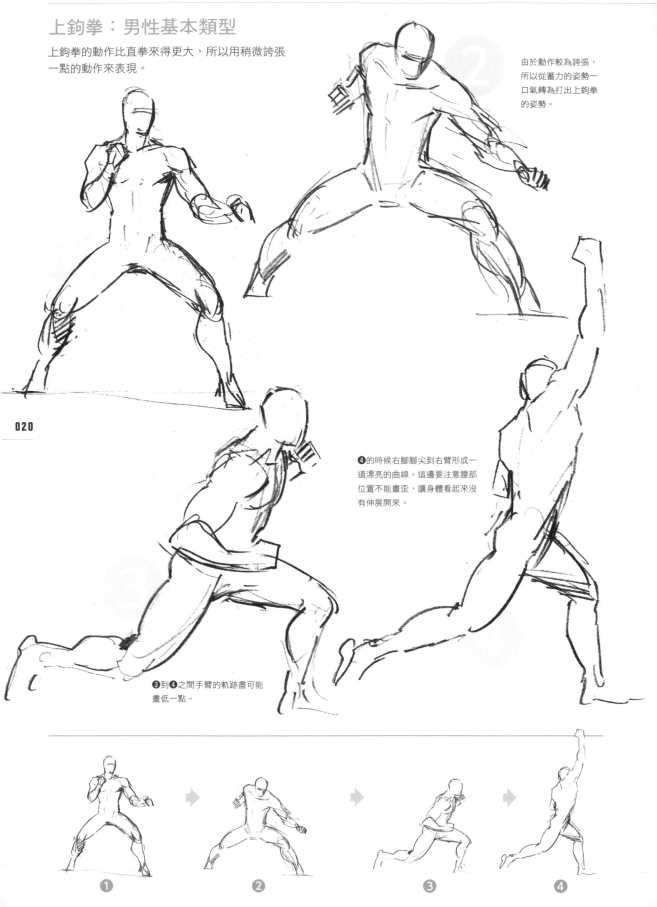

① ➡ ② ➡ ③ ➡ ④

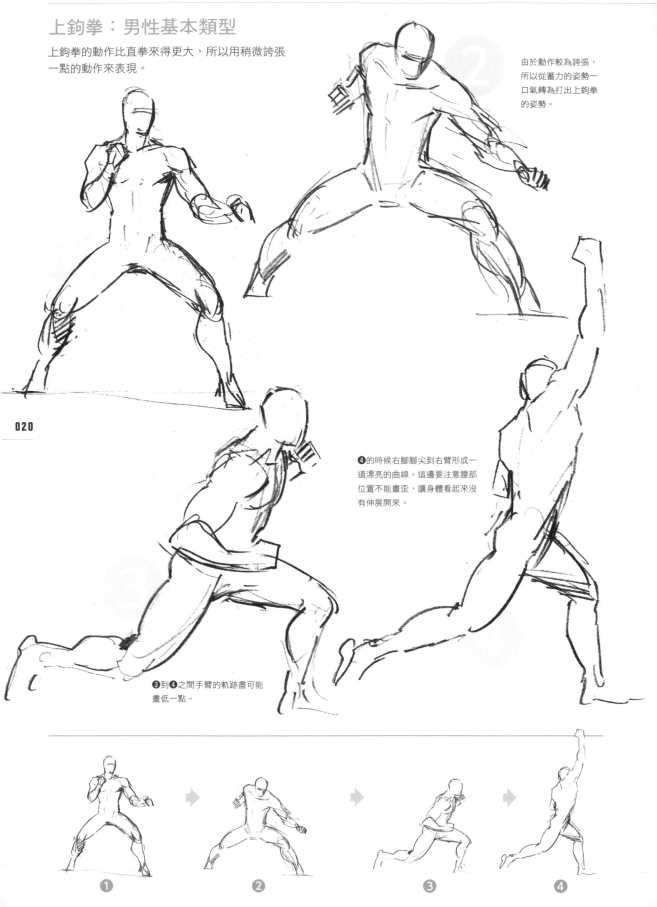

上鉤拳：女性基本類型

基本上與男性沒有什麼差異，不過還是要留意女性特有的柔韌感。

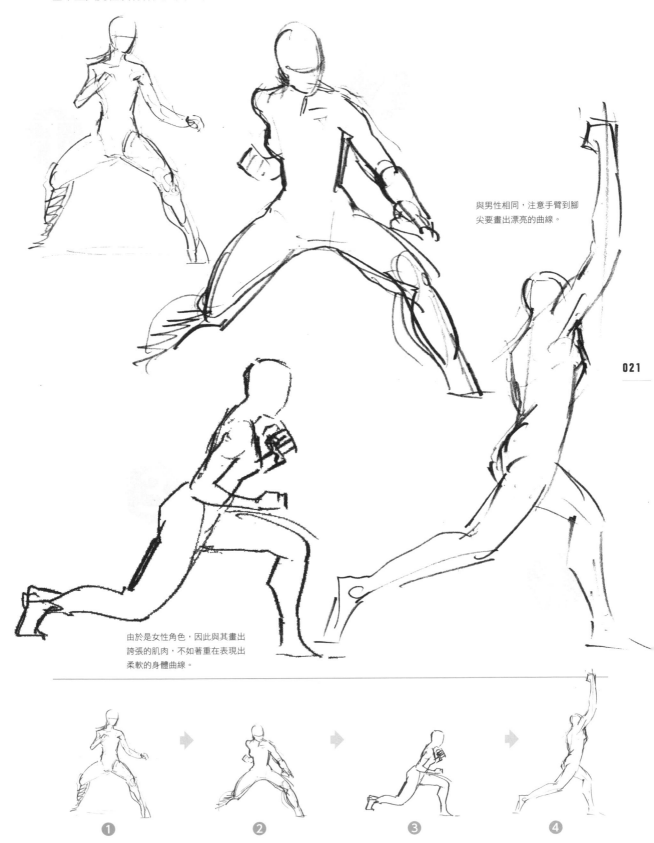

與男性相同，注意手臂到腳尖要畫出漂亮的曲線。

由於是女性角色，因此與其畫出誇張的肌肉，不如著重在表現出柔軟的身體曲線。

① ➡ ② ➡ ③ ➡ ④

迴旋踢：男性基本類型

這是一般男性踢出迴旋踢的連環動作。關鍵在於
大幅度扭轉的腰部，與隨著腰部動作做出扭轉的
上半身及手臂。

由於肋骨不會動，所以
要讓肋骨下方的腹部扭
轉。這時候須注意正中
線的位置。

從❸到❹以左腳為軸心，
讓身體旋轉。

❶

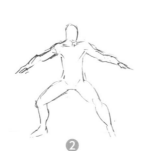

❷

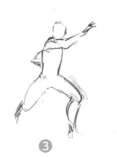

❸

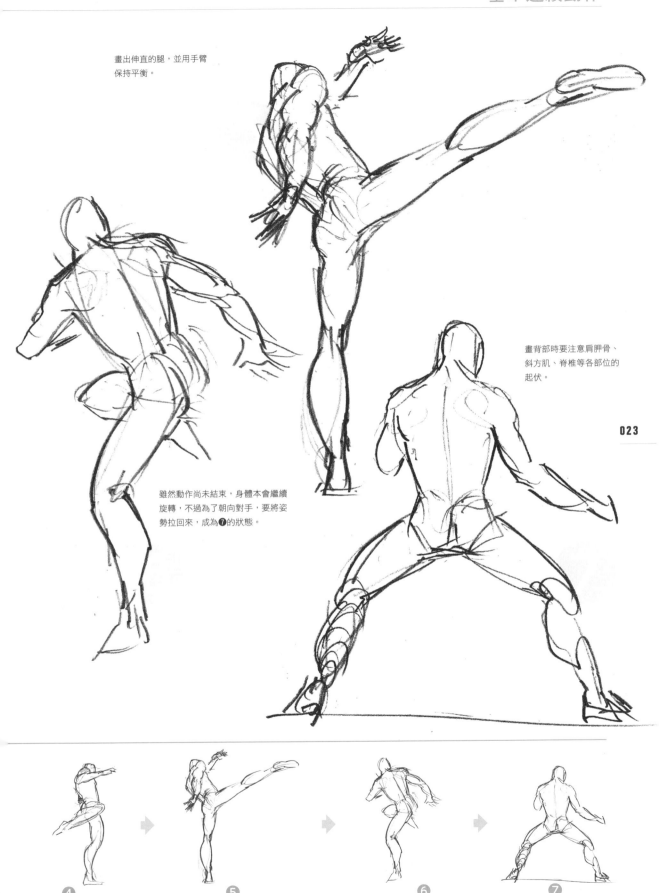

畫出伸直的腿,並用手臂
保持平衡。

畫背部時要注意肩胛骨、
斜方肌、脊椎等各部位的
起伏。

雖然動作尚未結束,身體本會繼續
旋轉,不過為了朝向對手,要將姿
勢拉回來,成為❼的狀態。

④ ➡ ⑤ ➡ ⑥ ➡ ❼

Chapter 1

迴旋踢：女性基本類型

這是一般女性踢出迴旋踢的連環動作。要讓動作
比男性更加柔軟、有彈性。

這邊畫出扭轉上半
身的動作，強調蓄
力感。

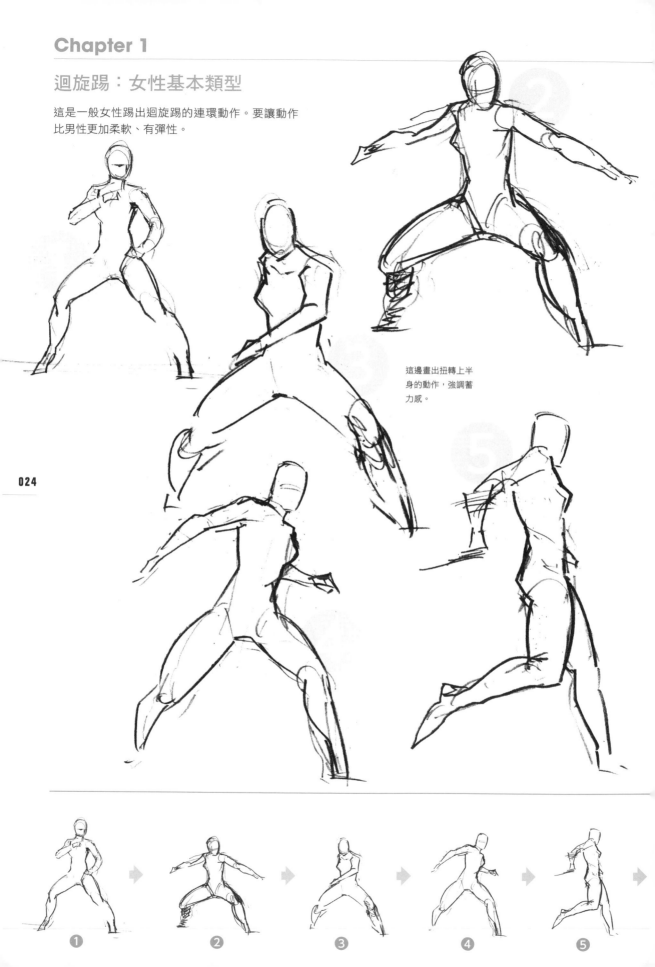

① ② ③ ④ ⑤

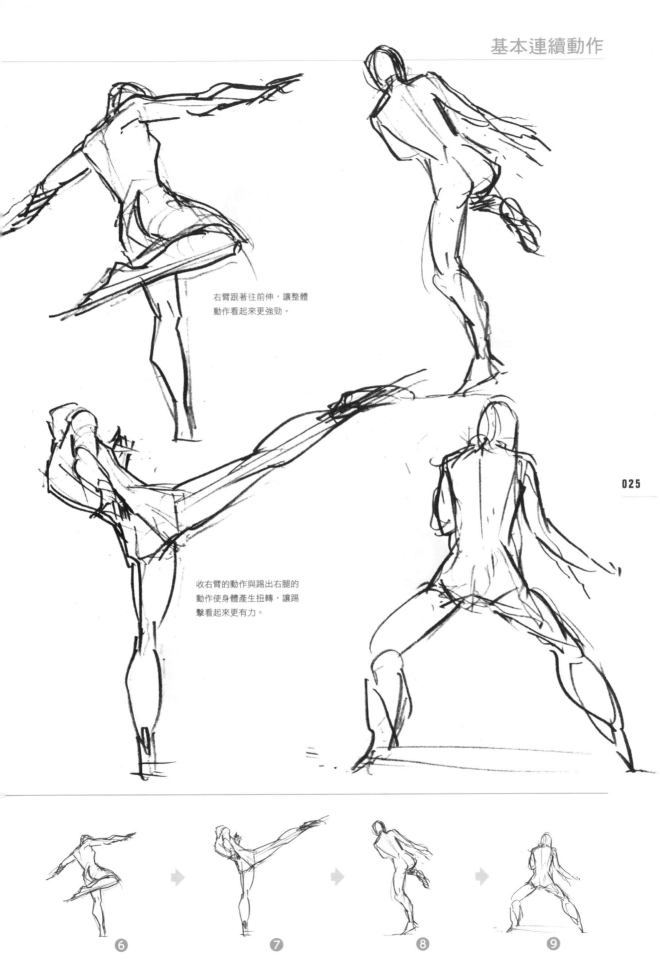

右臂跟著往前伸，讓整體
動作看起來更強勁。

收右臂的動作與踢出右腿的
動作使身體產生扭轉，讓踢
擊看起來更有力。

025

⑥　➡　⑦　➡　⑧　➡　⑨

踢擊的軌道一定要優美！

迴旋踢的軌跡一定要畫得優美

迴旋踢是種扭轉身體，讓腳沿著身體外周旋轉並踢出的大動作，因此若踢擊的軌道畫得不漂亮，動作也會不好看。只要將前後動作疊合在一起，就能了解動作的軌跡，此時要盡量畫出漂亮的弧度。上半身與下半身彼此如何牽動也是作畫時的關鍵。

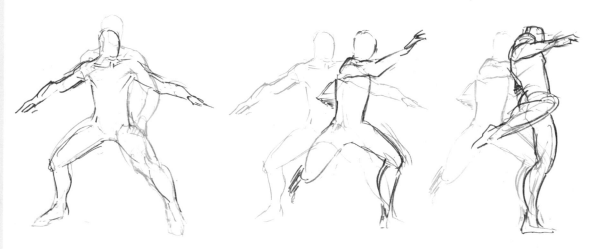

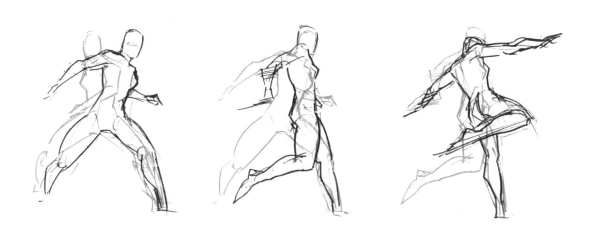

捕捉整體動作

在過去不像現在可以輕鬆地用網路觀看影片，很難仔細地確認動作的每一個環節，因此與其
捕捉每一幀的動作，我學會了想像整體動作並進行捕捉的方法。若希望重現想像中的動作，
可以試著優先補捉整體動作的印象。

將每個關鍵動作的腳尖用線連起來，就會畫出一個平緩的弧線。希望各位能以畫出
這樣流暢的動作為目標。

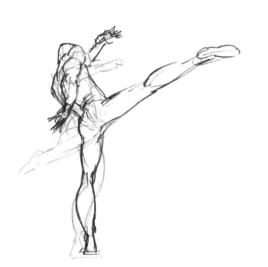
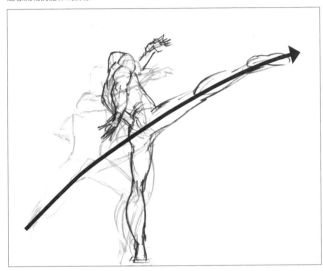

女性的動作更圓滑，而且必須表現出身體的柔軟感。

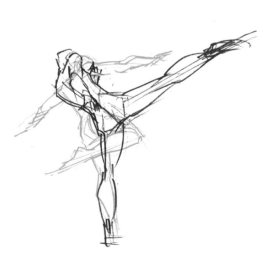
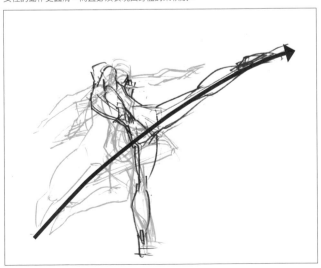

前踹：壯漢類型

由於壯漢體重很重，所以不容易做出迴旋踢，這邊改用前踹。利用體重做出強而有力的踢擊。

作畫時要留意壯漢重心較低，須保持腰部與雙腿穩定的姿勢。

因為上半身很重，所以要先讓身體縮起來蓄力，再一口氣踹出去，這種踢法才能利用到體重的力量。

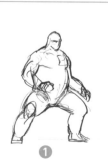 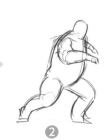 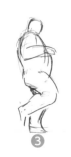 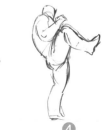

❶ ❷ ❸ ❹

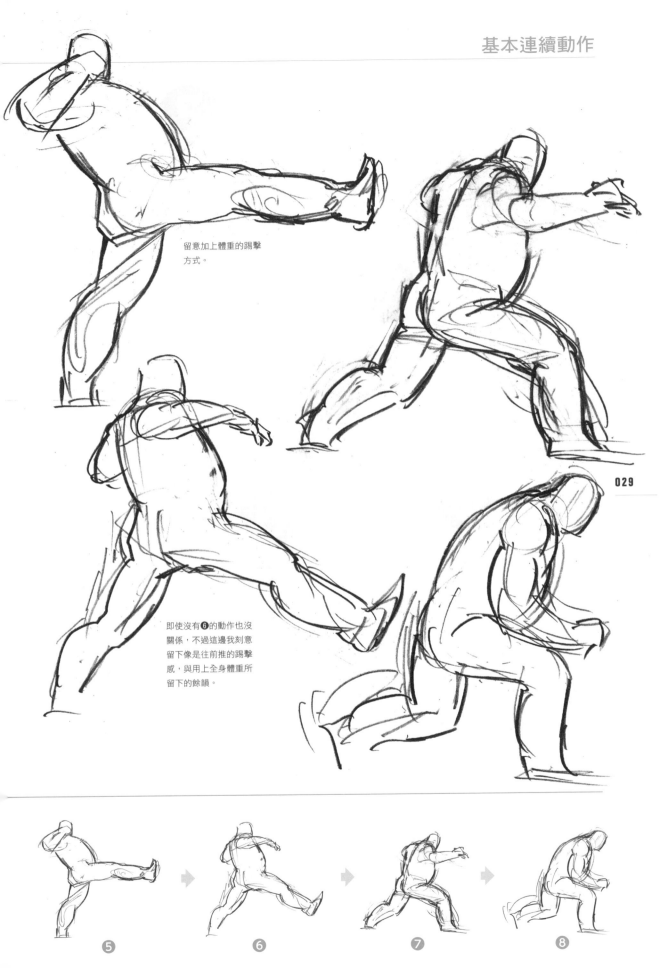

留意加上體重的踢擊
方式。

即使沒有❻的動作也沒
關係,不過這邊我刻意
留下像是往前推的踢擊
感,與用上全身體重所
留下的餘韻。

❺ ➡ ❻ ➡ ❼ ➡ ❽

迴旋踢：Q版角色類型

這是Q版角色踢出迴旋踢的連環動作。Q版角色的手腳前端往往畫得比較大，因此動作的軌跡看起來也一目瞭然。

原則上，描繪Q版角色時與其著重於肌肉細節，不如著重於整體的圓潤感，這樣才能表現出角色的可愛。不過這也得視角色特質而定，因此先配合角色特質，仔細思考適合的畫法後再畫吧。

這邊讓雙臂的揮動與雙腳張開的程度稍微誇張了些。

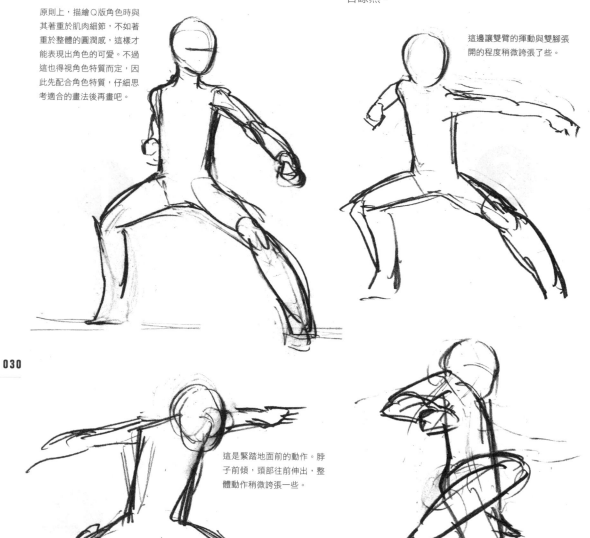

這是緊踏地面前的動作。脖子前傾，頭部往前伸出，整體動作稍微誇張一些。

把腿踢出去前，腿部的重疊方式與一般類型沒有什麼差異。作畫時要意識到人體的骨骼結構。

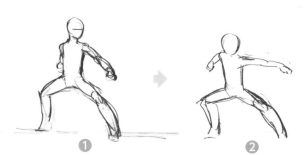
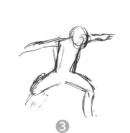
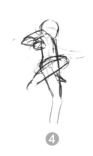

① ② ③ ④

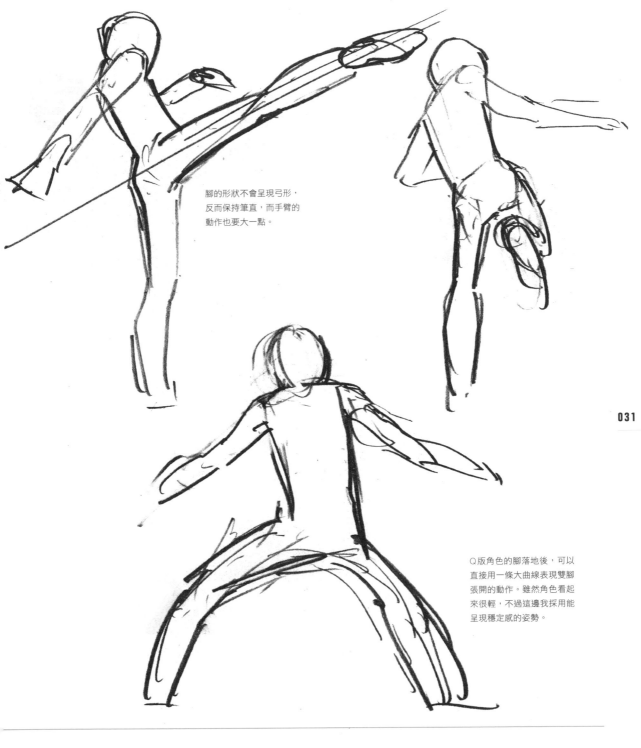

腳的形狀不會呈現弓形，
反而保持筆直，而手臂的
動作也要大一點。

Q版角色的腳落地後，可以
直接用一條大曲線表現雙腳
張開的動作。雖然角色看起
來很輕，不過這邊我採用能
呈現穩定感的姿勢。

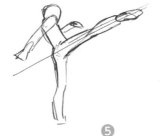

⑤

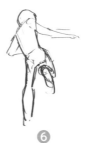

⑥

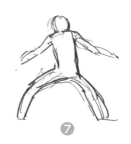

⑦

Chapter 1

迴旋踢〔正面〕：女性基本類型

這是迴旋踢連環動作的正面視角。由於迴旋踢從
正面看來也很好理解，是相當好用的武打姿勢。

重心置於左腳，並扭轉身體
以便之後做出旋轉。下腹部
的扭轉是重要關鍵。

雖然上半身與手臂的動作很
難畫，但還是盡可能畫出優
美的軌跡吧。注意❸～❹的
動作方向。

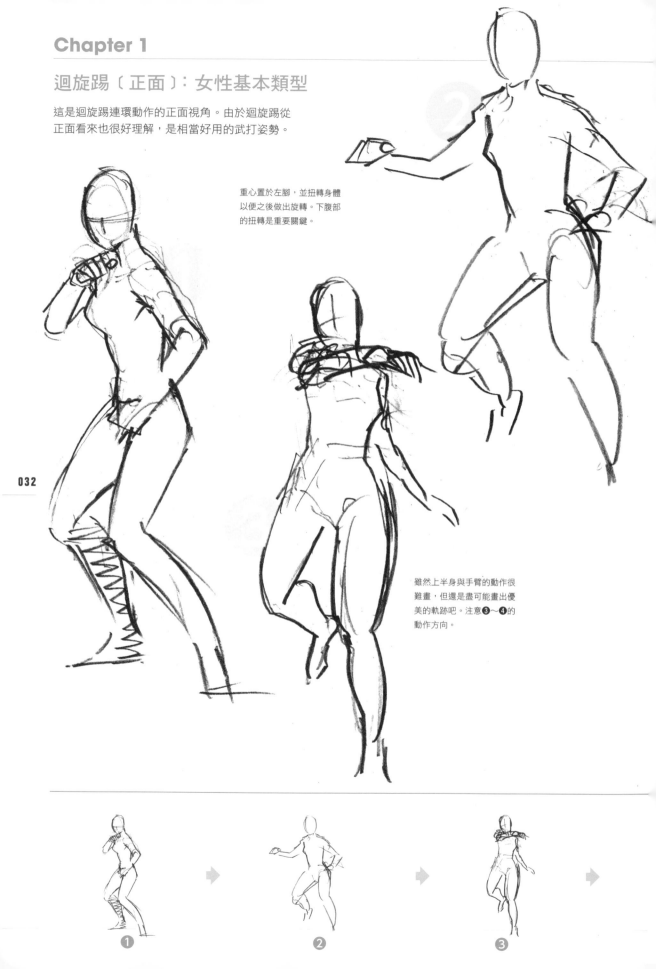

❶ ➡ ❷ ➡ ❸ ➡

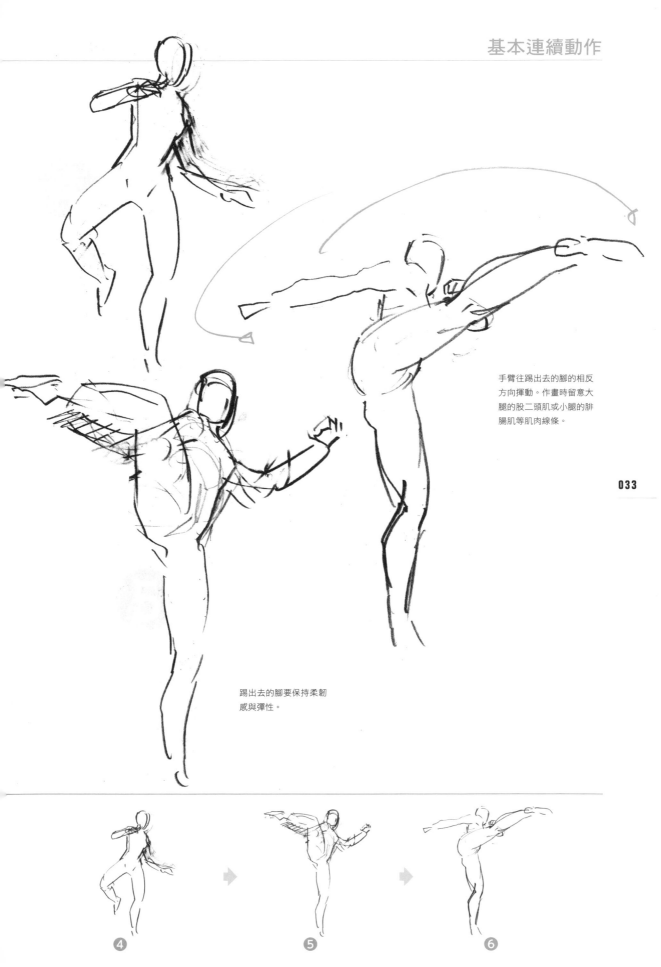

手臂往踢出去的腳的相反
方向揮動。作畫時留意大
腿的股二頭肌或小腿的腓
腸肌等肌肉線條。

踢出去的腳要保持柔韌
感與彈性。

❹　　　❺　　　❻

飛踢：男性基本類型

這是一般男性做出飛踢的連環動作，從助跑後準
備起跳的動作開始。飛踢最後的動作最適合當成
招牌鏡頭了。

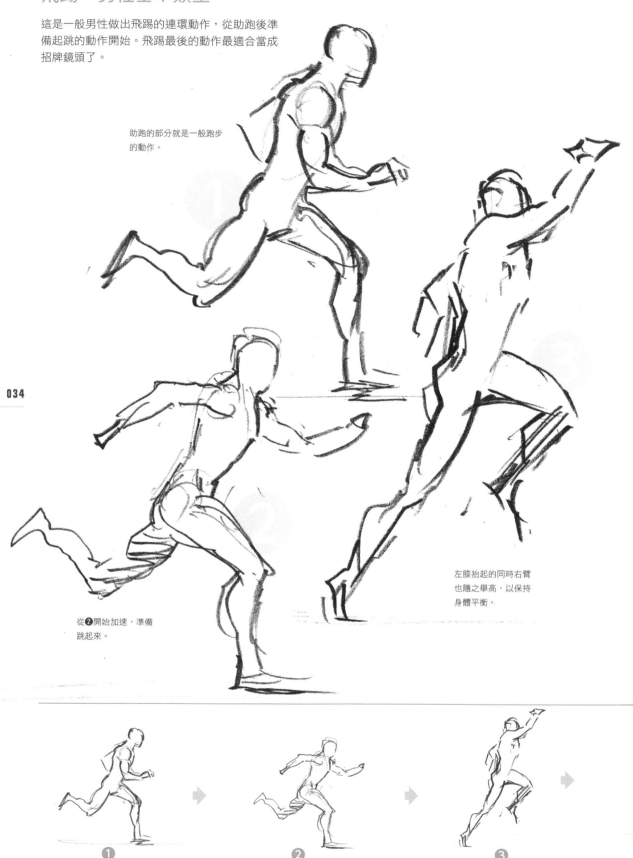

助跑的部分就是一般跑步
的動作。

034

左膝抬起的同時右臂
也隨之舉高，以保持
身體平衡。

從❷開始加速，準備
跳起來。

❶ ❷ ❸

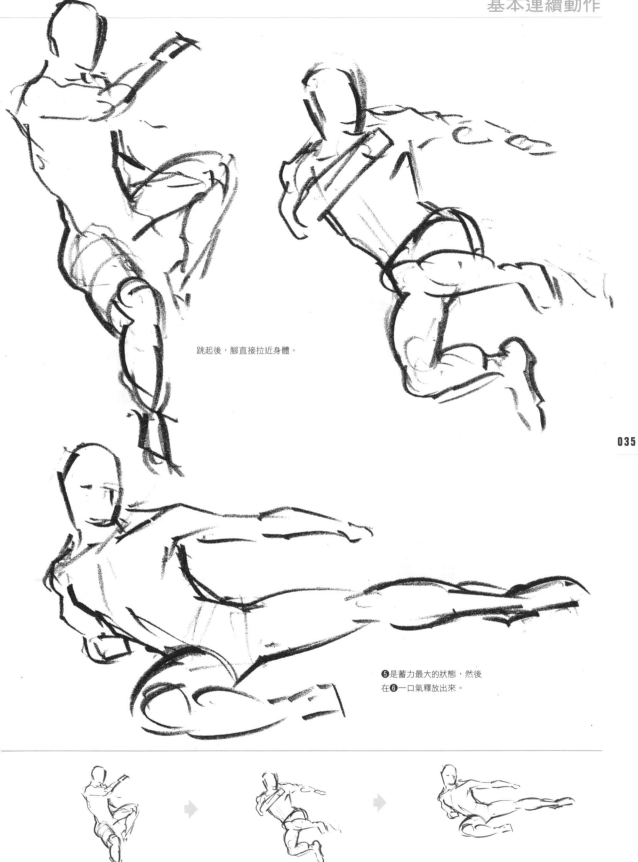

跳起後，腳直接拉近身體。

035

❺是蓄力最大的狀態，然後
在❻一口氣釋放出來。

④　　　　　　　⑤　　　　　　　⑥

飛踢：女性基本類型

這是一般女性做出飛踢的連環動作。最後的動作
中，腳踢得多直是重點。

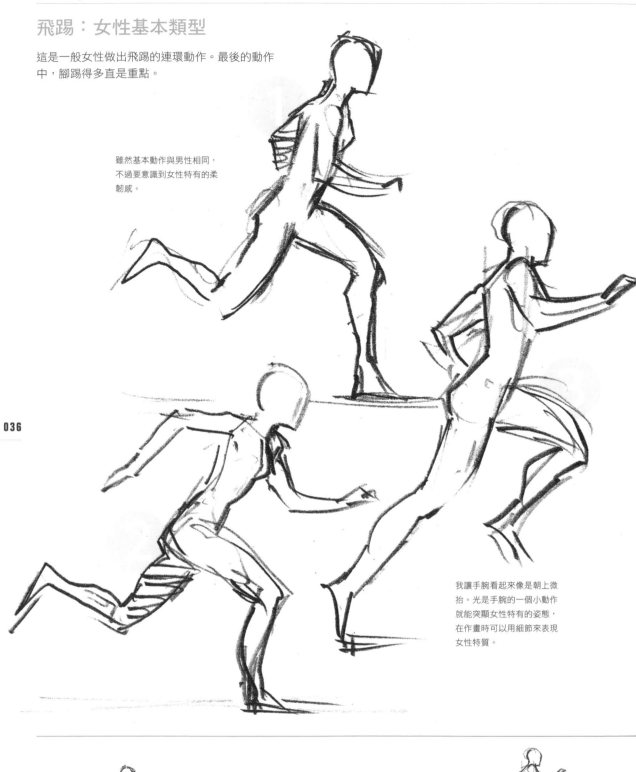

雖然基本動作與男性相同，
不過要意識到女性特有的柔
韌感。

我讓手腕看起來像是朝上微
抬。光是手腕的一個小動作
就能突顯女性特有的姿態，
在作畫時可以用細節來表現
女性特質。

①

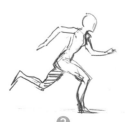

②

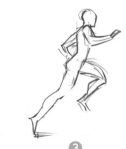

③

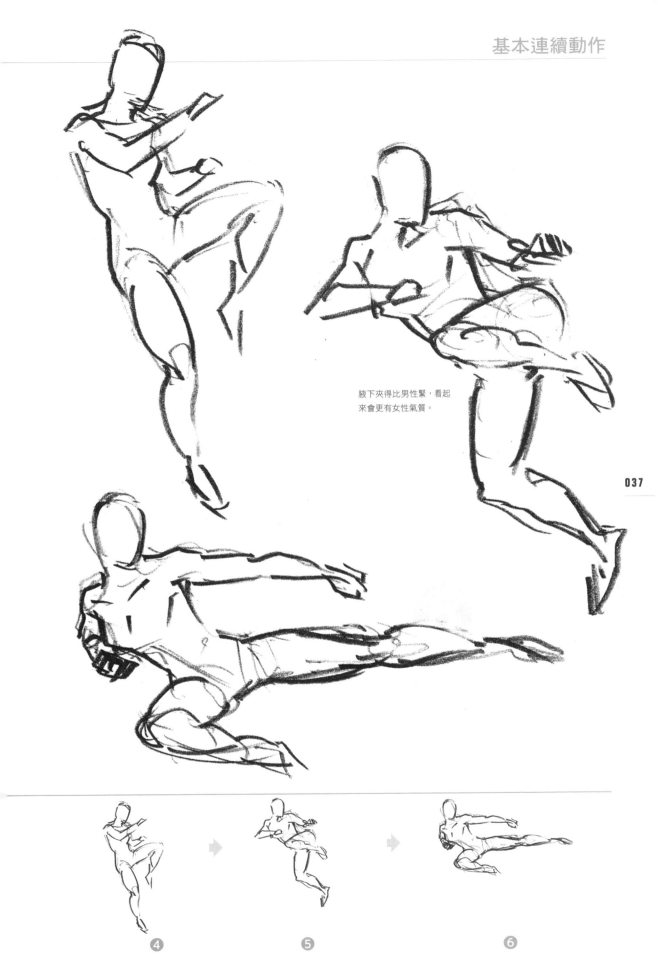

腋下夾得比男性緊，看起來會更有女性氣質。

④　　　⑤　　　⑥

飛踢：Q版角色類型

這是Q版角色的飛踢。畢竟是Q版角色，所以我
採用漫畫風格，試著畫出空中二連踢。連環動作
中包含最後落地的動作。

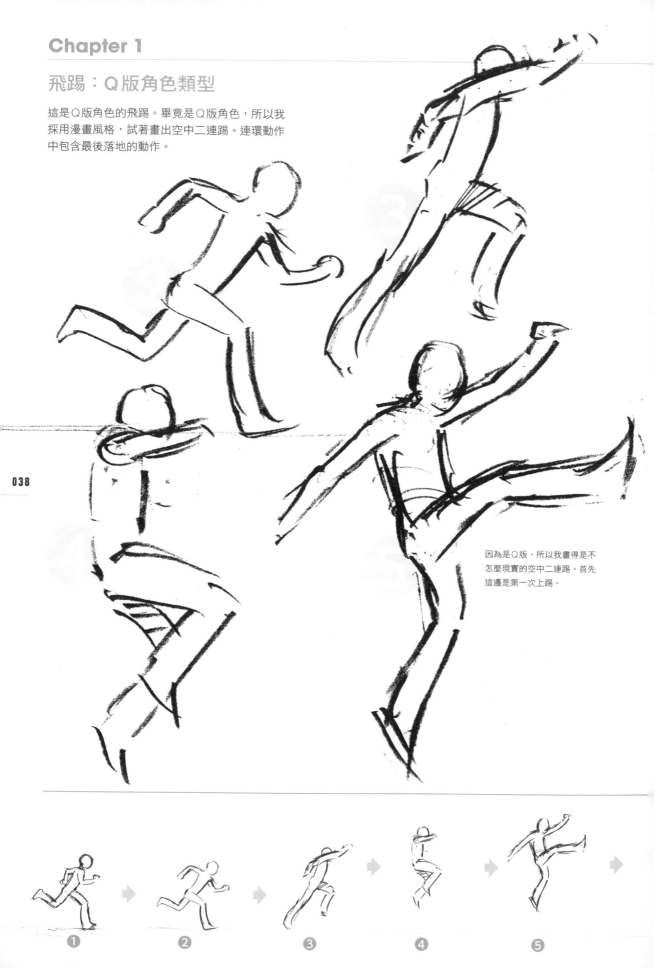

因為是Q版，所以我畫得是不
怎麼現實的空中二連踢。首先
這邊是第一次上踢。

① ② ③ ④ ⑤

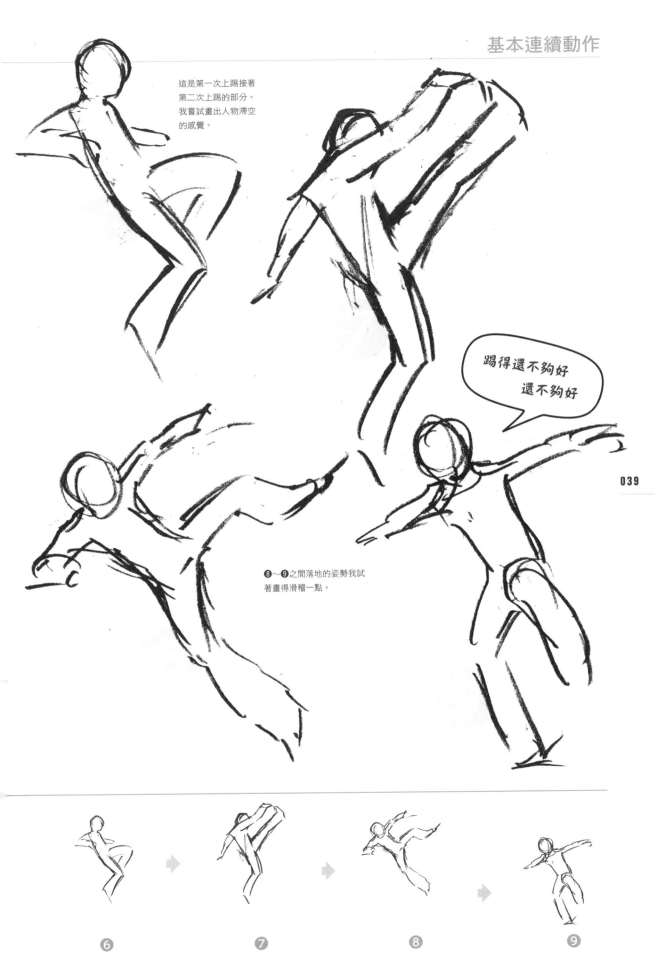

這是第一次上踢接著
第二次上踢的部分。
我嘗試畫出人物滯空
的感覺。

踢得還不夠好
還不夠好

❽～❾之間落地的姿勢我試
著畫得滑稽一點。

❻ ❼ ❽ ❾

「刀」上段：男性基本類型

這是擺出上段架式並揮下日本刀，接著再把刀揮
向後方的連續動作。

所謂上段，即是把雙手高舉過頭
的一種架式，也就是❷的這個架
式。❶則是初始動作。

揮刀時並非從上段架式直
接揮刀，而是需要先把刀
舉到更後面的位置進行蓄
力，才把刀揮下去。我想
有練過劍道的人應該都還
記得這個動作。

❶ ❷ ❸

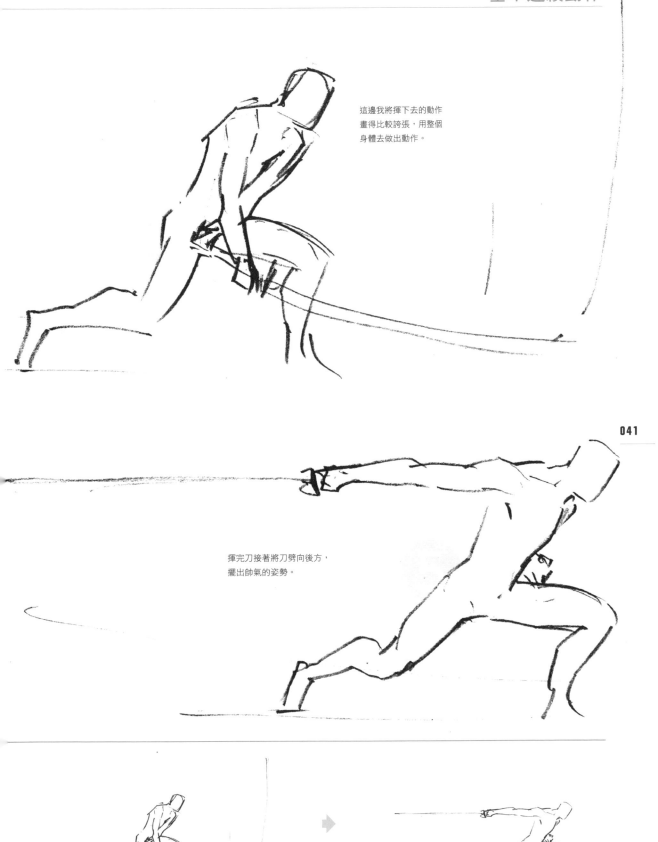

這邊我將揮下去的動作
畫得比較誇張，用整個
身體去做出動作。

揮完刀接著將刀劈向後方，
擺出帥氣的姿勢。

④ ⑤

「刀」脇構：男性基本類型

這是擺出脇構架式並揮出日本刀的連續動作。重點在橫向揮完刀後，再將刀尖立起來的動作。

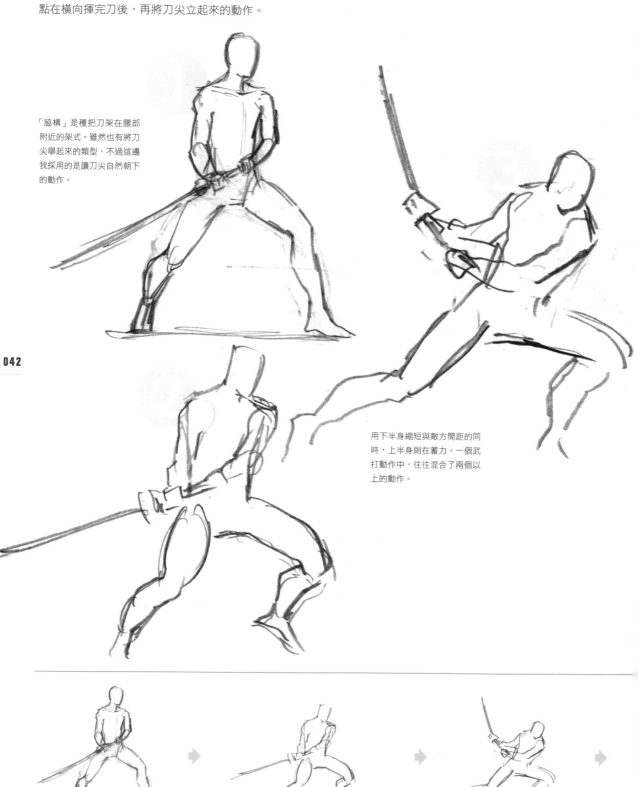

「脇構」是種把刀架在腰部附近的架式。雖然也有將刀尖舉起來的類型，不過這邊我採用的是讓刀尖自然朝下的動作。

用下半身縮短與敵方間距的同時，上半身則在蓄力。一個武打動作中，往往混合了兩個以上的動作。

042

①　　　　　②　　　　　③

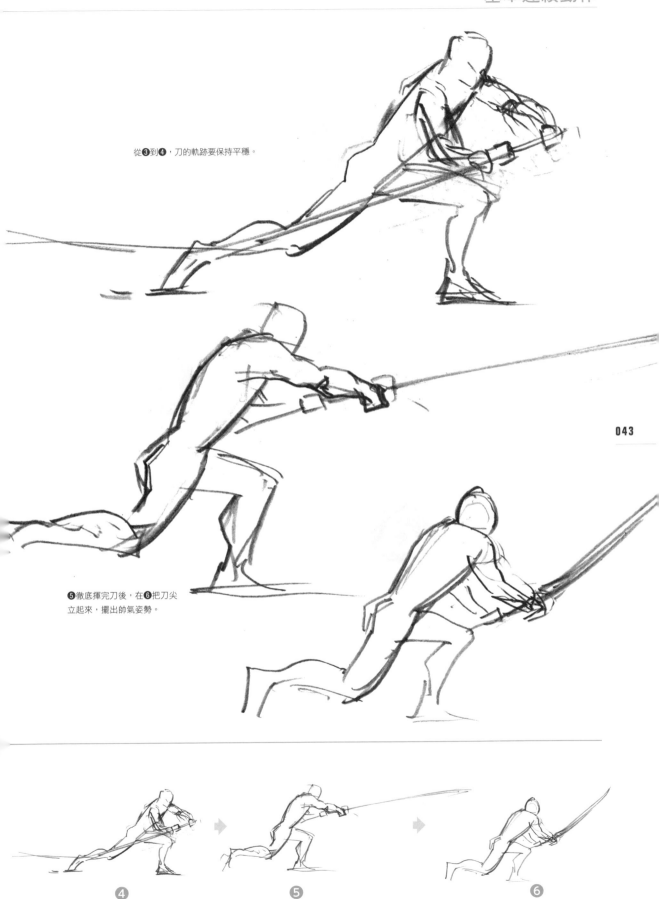

從❸到❹，刀的軌跡要保持平穩。

❺徹底揮完刀後，在❻把刀尖
立起來，擺出帥氣姿勢。

❹　　　　　　❺　　　　　　❻

「刀」居合斬：男性基本類型

這是將刀從收在刀鞘裡的狀態一口氣拔出來，做
出居合斬的連續動作。這邊我畫到揮完居合斬的
動作。

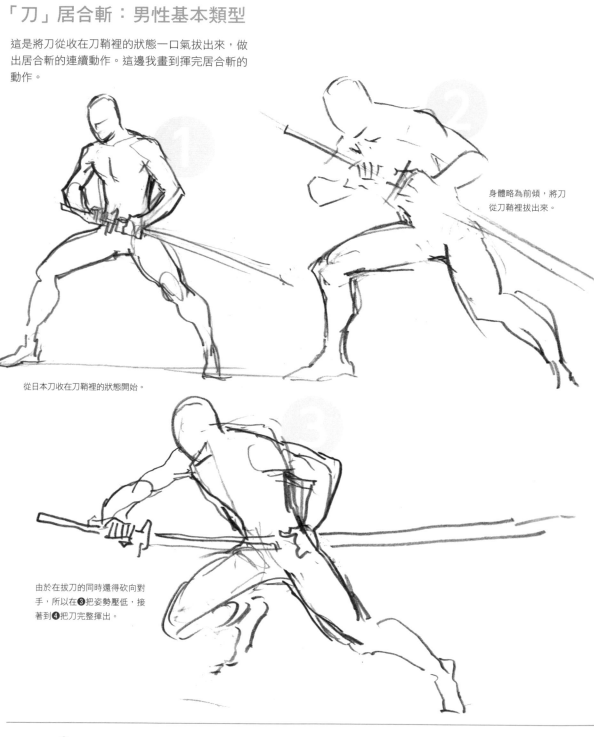

身體略為前傾，將刀
從刀鞘裡拔出來。

從日本刀收在刀鞘裡的狀態開始。

由於在拔刀的同時還得砍向對
手，所以在❸把姿勢壓低，接
著到❹把刀完整揮出。

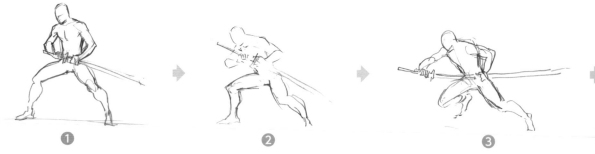

❶　　　　　　❷　　　　　　❸

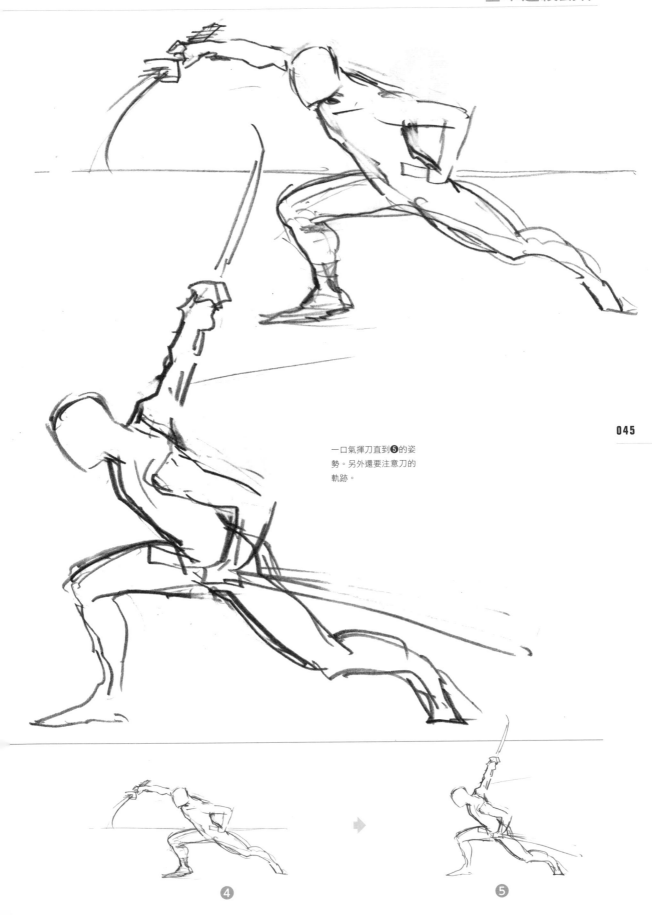

一口氣揮刀直到❺的姿勢。另外還要注意刀的軌跡。

❹

❺

「劍」上段：男性基本類型

這是從上段架式揮砍西洋劍的連續動作。我將西洋劍畫得看起來比日本刀更大、更重，並表現出揮動時的沉重感。

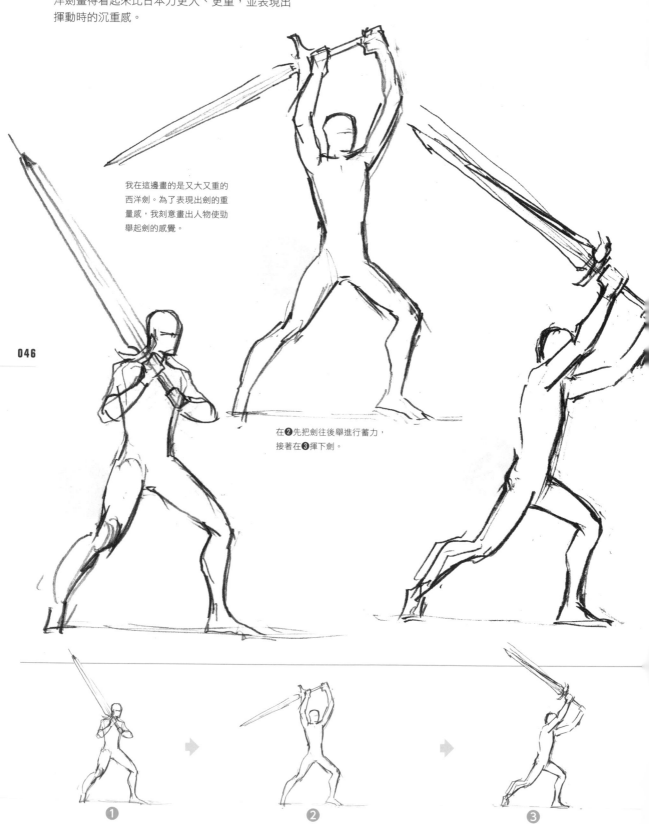

我在這邊畫的是又大又重的西洋劍。為了表現出劍的重量感，我刻意畫出人物使勁舉起劍的感覺。

在❷先把劍往後舉進行蓄力，接著在❸揮下劍。

046

❶ ➡ ❷ ➡ ❸

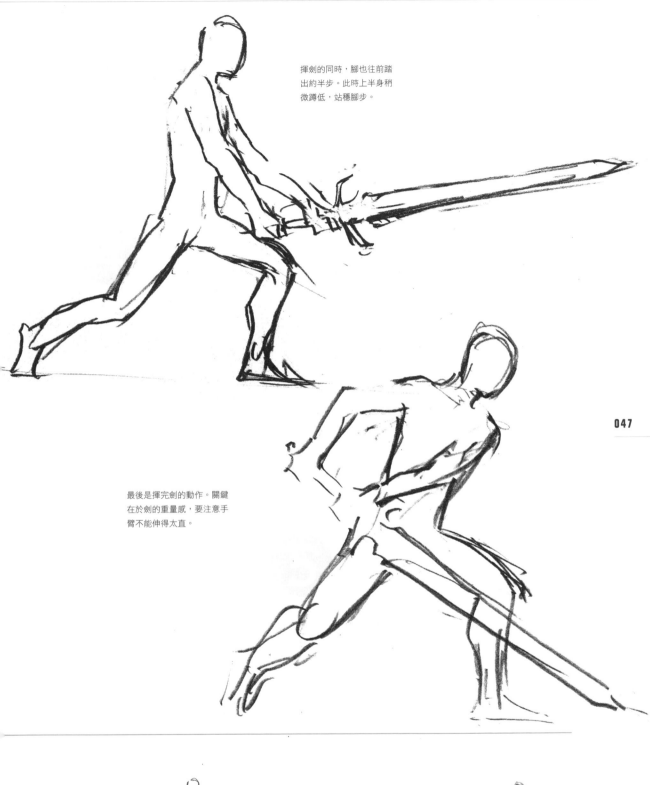

揮劍的同時，腳也往前踏
出約半步。此時上半身稍
微蹲低，站穩腳步。

最後是揮完劍的動作。關鍵
在於劍的重量感，要注意手
臂不能伸得太直。

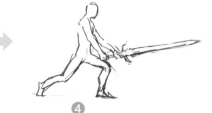

④

⑤

「劍」下段：男性基本類型

這是用西洋劍從下段架式往上揮劍的連續動作。
作畫時同樣須考慮到劍的大小與重量，再細心畫
出每個動作。

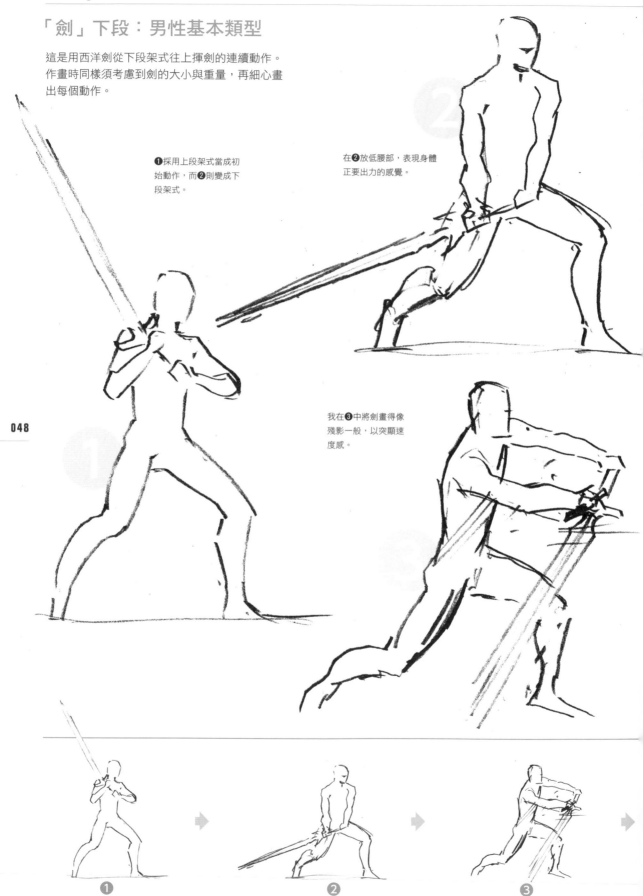

❶採用上段架式當成初
始動作，而❷則變成下
段架式。

在❷放低腰部，表現身體
正要出力的感覺。

我在❸中將劍畫得像
殘影一般，以突顯速
度感。

048

❶ ❷ ❸

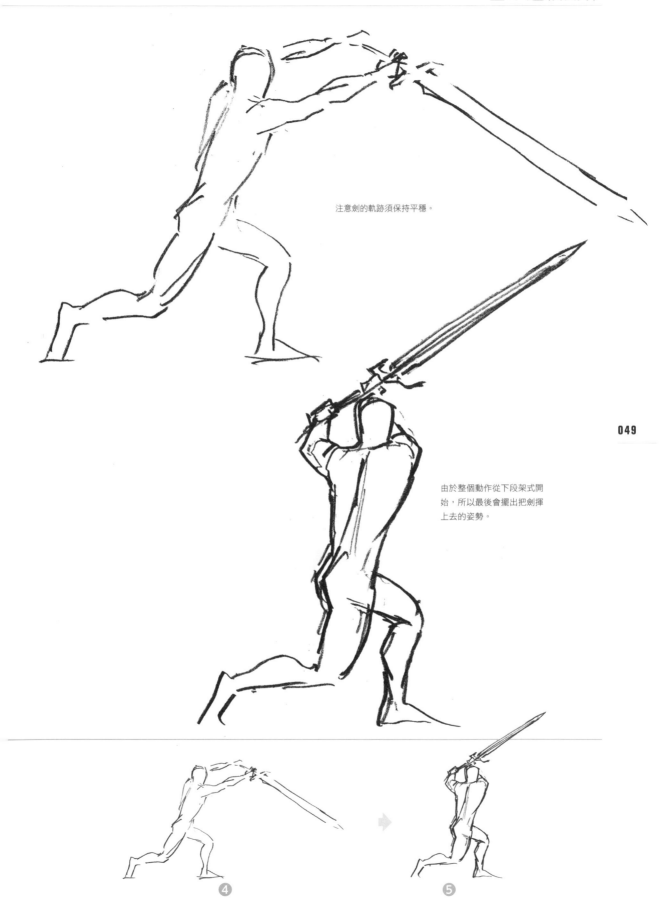

注意劍的軌跡須保持平穩。

由於整個動作從下段架式開
始，所以最後會擺出把劍揮
上去的姿勢。

❹ ➡ ❺

Chapter 1

「劍」舉劍：女性基本類型

這是女性角色手持西洋劍，在決鬥前揮舞劍並擺出架式的連續動作。

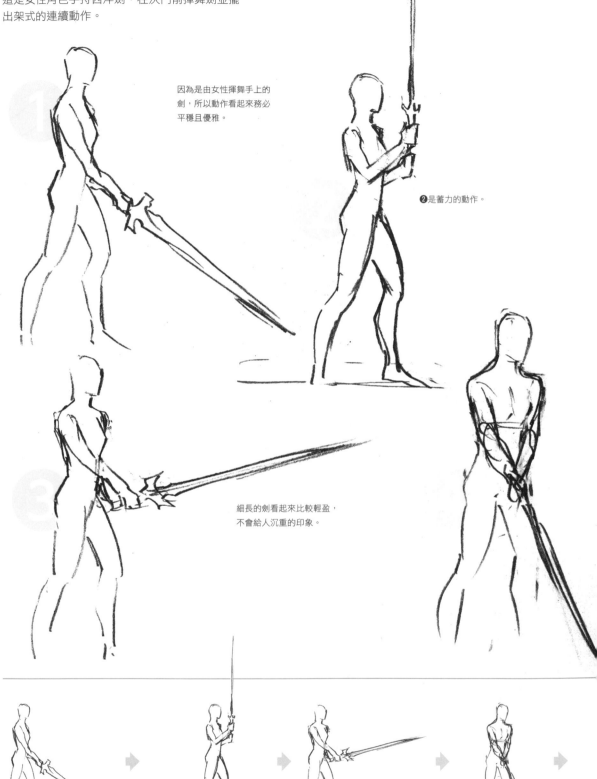

因為是由女性揮舞手上的劍，所以動作看起來務必平穩且優雅。

❷是蓄力的動作。

細長的劍看起來比較輕盈，不會給人沉重的印象。

❶　❷　❸　❹

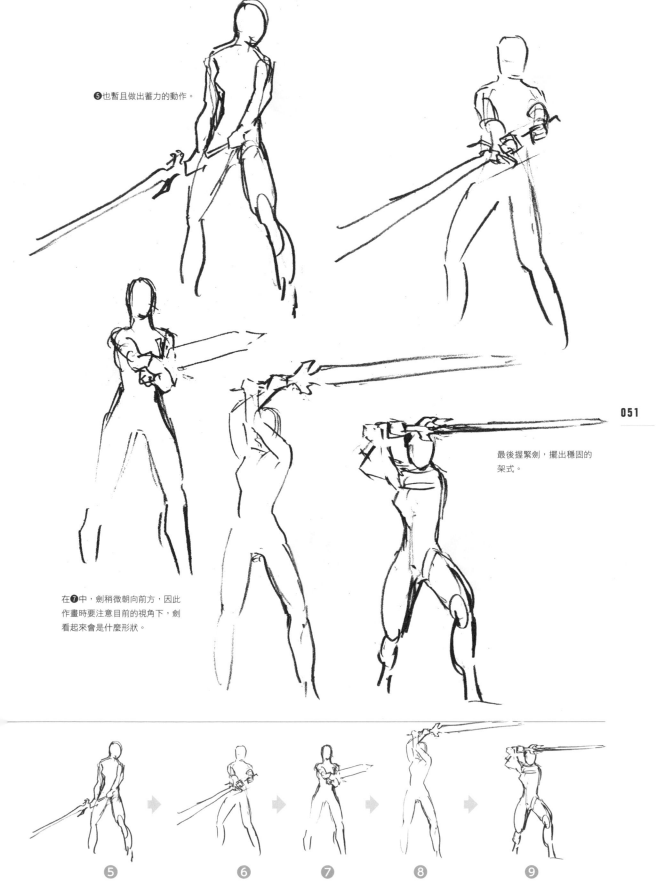

❺也暫且做出蓄力的動作。

最後握緊劍，擺出穩固的架式。

在❼中，劍稍微朝向前方，因此作畫時要注意目前的視角下，劍看起來會是什麼形狀。

❺ ➡ ❻ ➡ ❼ ➡ ❽ ➡ ❾

「槍」刺擊：男性基本類型

這是用長柄類的武器進行刺擊的連環動作。雖然
只是用長槍刺擊，動作相對簡單，但仍須注意到
動作中微妙的細節。

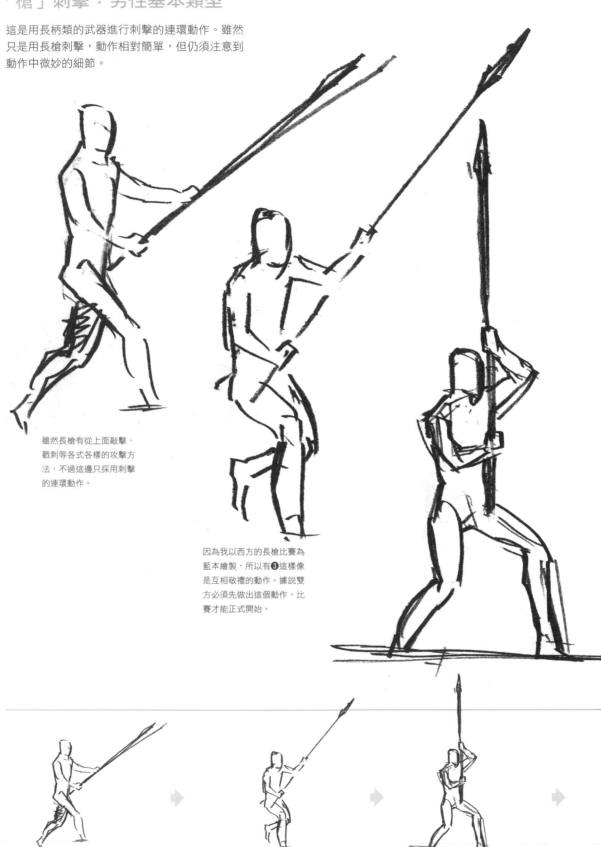

雖然長槍有從上面敲擊、
戳刺等各式各樣的攻擊方
法，不過這邊只採用刺擊
的連環動作。

因為我以西方的長槍比賽為
藍本繪製，所以有❸這樣像
是互相敬禮的動作。據說雙
方必須先做出這個動作，比
賽才能正式開始。

❶ ❷ ❸

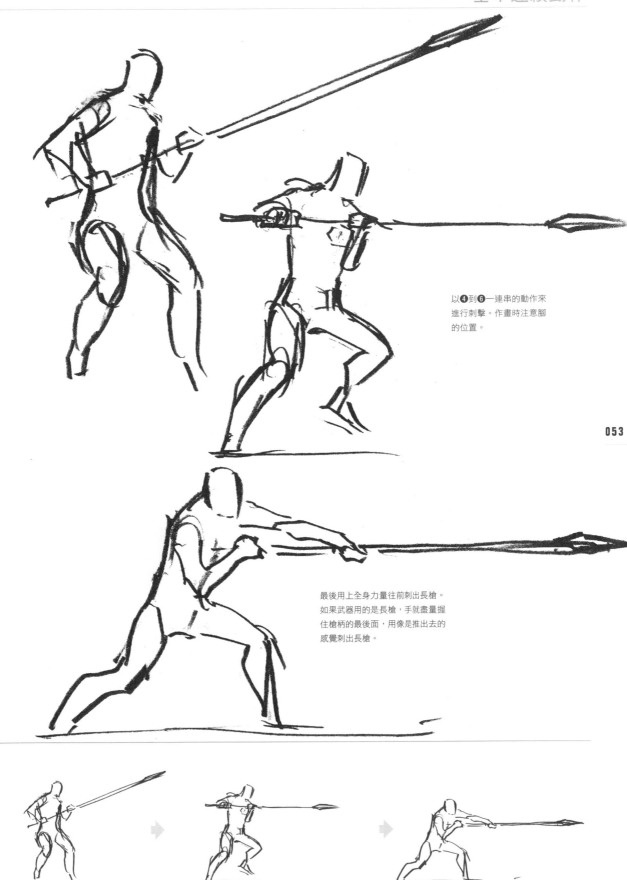

以❹到❻一連串的動作來
進行刺擊。作畫時注意腳
的位置。

最後用上全身力量往前刺出長槍。
如果武器用的是長槍,手就盡量握
住槍柄的最後面,用像是推出去的
感覺刺出長槍。

❹　　　❺　　　❻

「大鎚」揮下：男性基本類型

這是揮動大鎚這類武器所做出的連環動作。面朝
自己前進的方向，再揮動大鎚敲下去。這裡採用
中世紀奇幻作品的風格。

為了表現出大鎚的沉重
感，需畫出彎曲膝蓋、
站穩腳步，用上全身力
氣舉起大鎚的感覺。

這是在面朝打擊方向的
狀態下，舉起大鎚再揮
下去的一連串動作。

054

❷～❹像是旋轉般利用
離心力揮起大鎚。

❶

❷

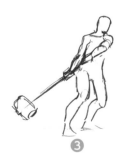
❸

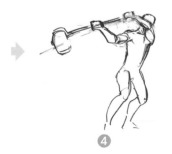
❹

利用大鎚本身的重量
揮下去。

❺ ➔ ❻ ➔ ❼

Chapter 1

「斧頭」揮下：壯漢類型

這是揮動大斧這類武器的連環動作，在身體朝向
畫面前方的狀態下揮下斧頭。凡是揮舞大型武器
都適用這套動作。

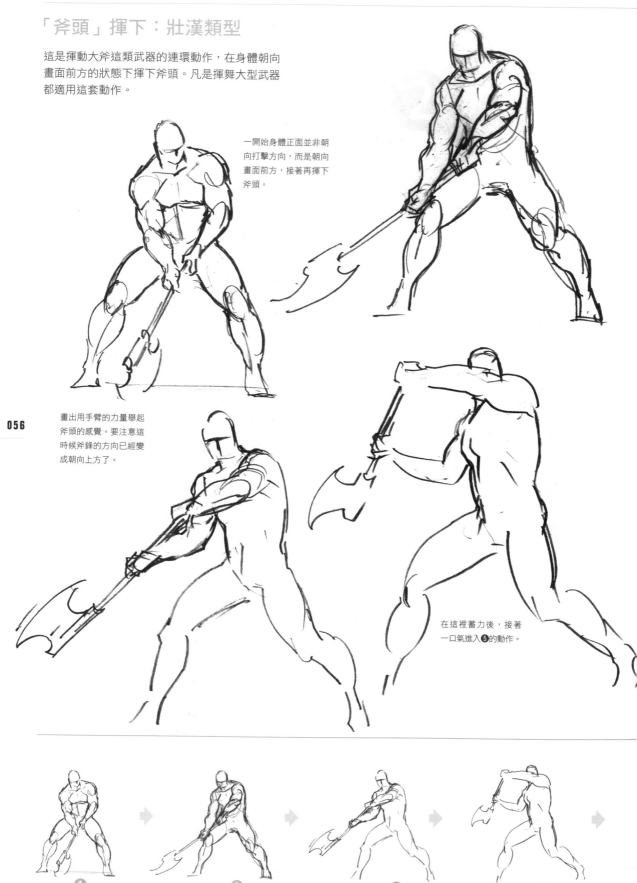

一開始身體正面並非朝
向打擊方向，而是朝向
畫面前方，接著再揮下
斧頭。

畫出用手臂的力量舉起
斧頭的感覺。要注意這
時候斧鋒的方向已經變
成朝向上方了。

在這裡蓄力後，接著
一口氣進入❺的動作。

❶ ❷ ❸ ❹

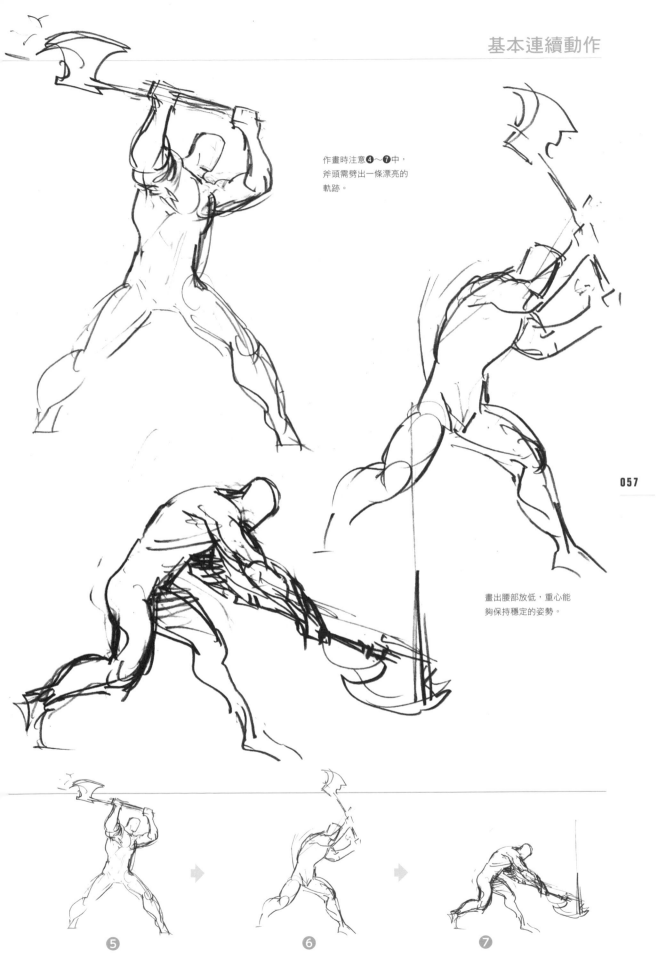

作畫時注意❹～❼中，
斧頭需劈出一條漂亮的
軌跡。

畫出腰部放低，重心能
夠保持穩定的姿勢。

❺ ➡ ❻ ➡ ❼

「手槍」站立舉槍：男性基本類型

這是在站立狀態下，從槍套拔出並舉起手槍的連環動作。

在直立狀態下，拔出收在槍套中的手槍，並做出舉槍瞄準的姿勢。由於這個動作相當快速，這裡只用3步驟完成整個動作。

射擊姿勢下，腰部要稍微放低並伸直手臂，不過若輔助的手（這邊是左手）稍微彎曲，姿勢看起來會更有模有樣。另外還有一種伸直雙臂、稱為二等邊式（Isosceles Stance）的射擊姿勢（參照p.114）。

❶　　❷　　❸

「手槍」蹲下舉槍：男性基本類型

這是從站立狀態蹲下後，再舉起手槍的連環動作。

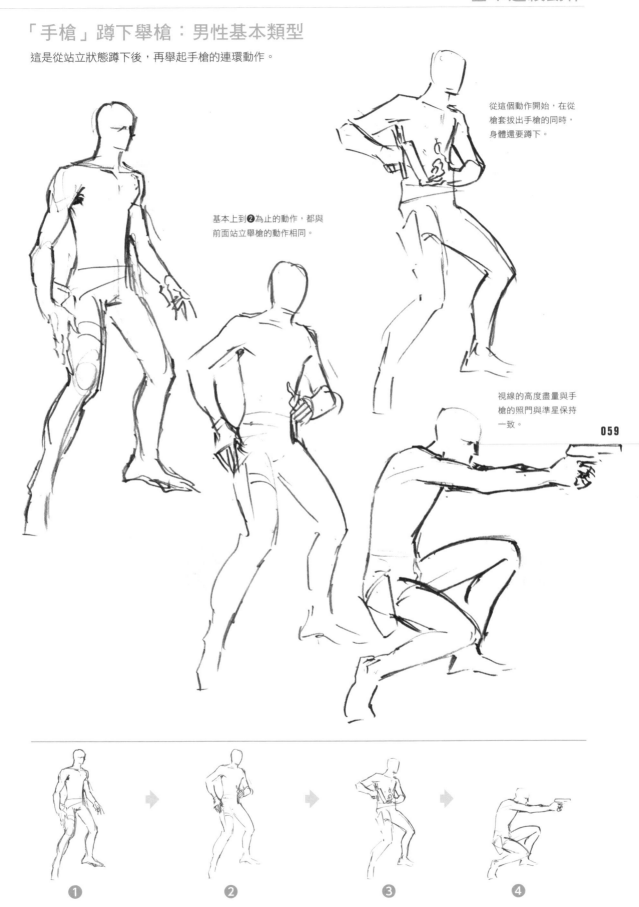

從這個動作開始，在從槍套拔出手槍的同時，身體還要蹲下。

基本上到❷為止的動作，都與前面站立舉槍的動作相同。

視線的高度盡量與手槍的照門與準星保持一致。

059

❶　❷　❸　❹

「步槍」站立舉槍：女性基本類型

這是在站立狀態下舉起步槍的連環動作。因為步
槍沒有槍套，所以只用2步驟表現舉槍動作。

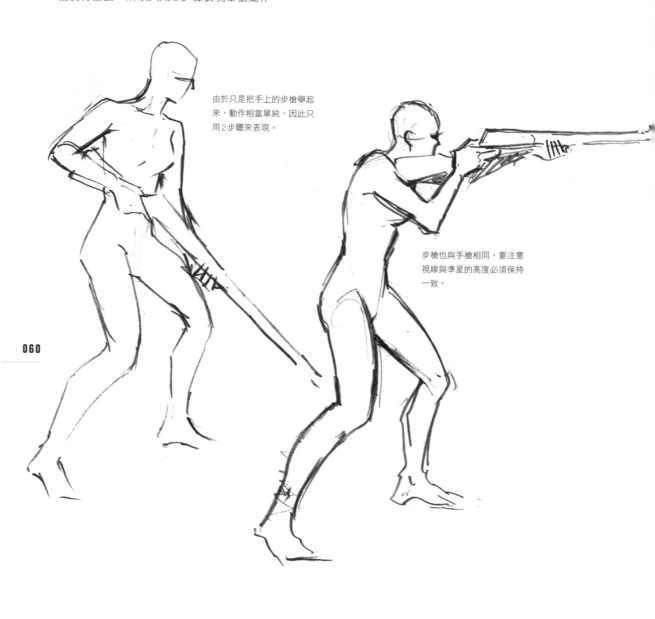

由於只是把手上的步槍舉起
來，動作相當單純，因此只
用2步驟來表現。

步槍也與手槍相同，要注意
視線與準星的高度必須保持
一致。

①

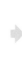

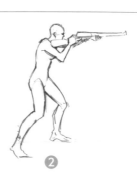

②

「散彈槍」轉頭並舉槍：男性基本類型

這是想像在站立狀態下，轉身舉起散彈槍射擊的
連環動作。

這是想像在競技等場合中，
轉身舉起散彈槍射擊的一連
串動作。

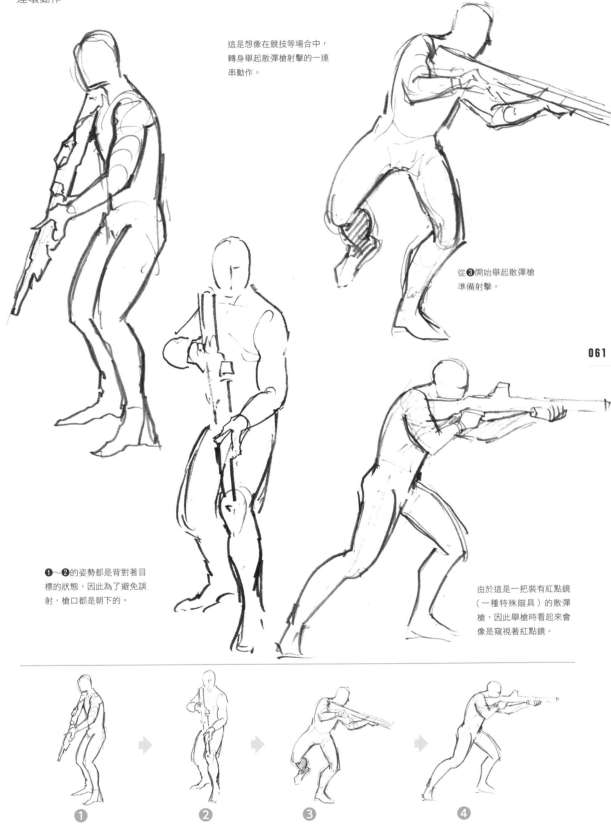

從❸開始舉起散彈槍
準備射擊。

❶～❷的姿勢都是背對著目
標的狀態，因此為了避免誤
射，槍口都是朝下的。

由於這是一把裝有紅點鏡
（一種特殊瞄具）的散彈
槍，因此舉槍時看起來會
像是窺視著紅點鏡。

❶　❷　❸　❹

Chapter 1

「機關槍」蹲下舉槍：男性基本類型

這是一邊蹲下，一邊舉起機關槍的連環動作。蹲
下舉槍的同時，舉槍的手會從右手改成左手，因
此動作會比較複雜。

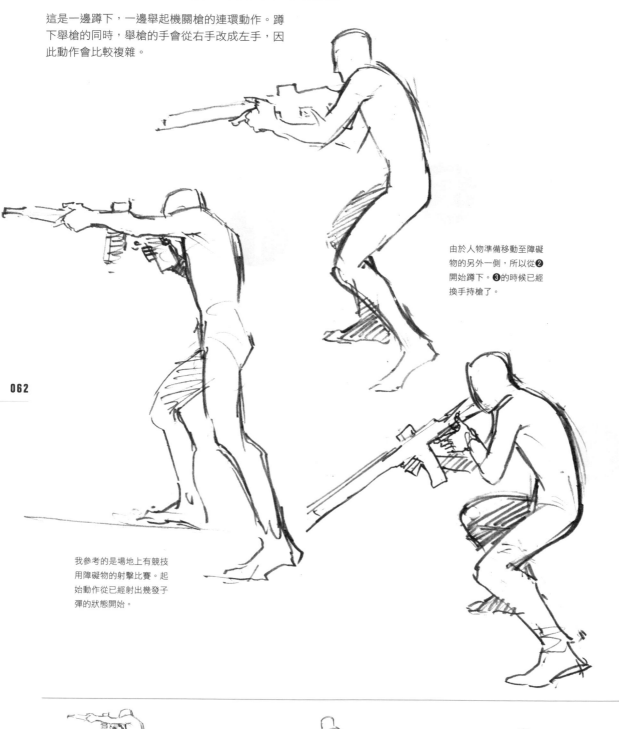

由於人物準備移動至障礙
物的另外一側，所以從❷
開始蹲下。❸的時候已經
換手持槍了。

062

我參考的是場地上有競技
用障礙物的射擊比賽。起
始動作從已經射出幾發子
彈的狀態開始。

❶

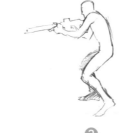

❷

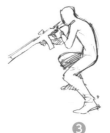

❸

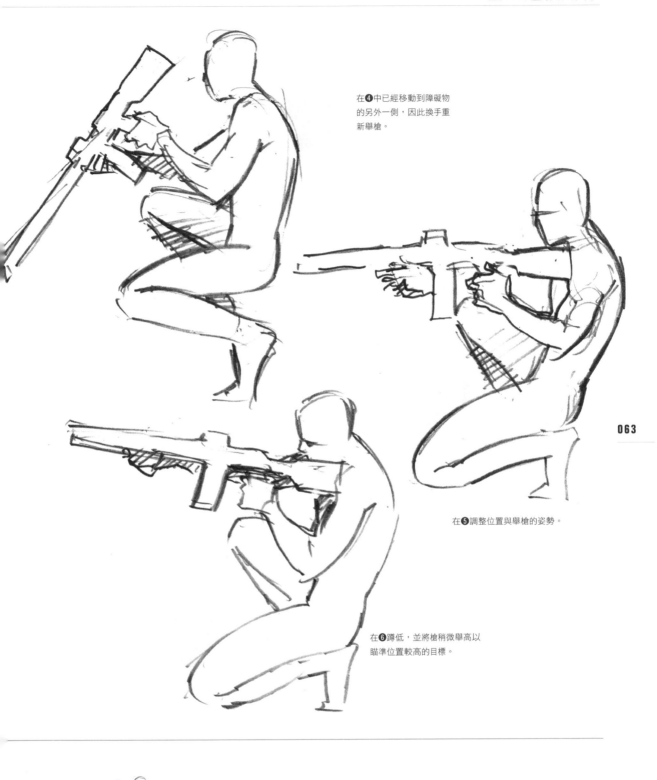

在❹中已經移動到障礙物
的另外一側，因此換手重
新舉槍。

在❺調整位置與舉槍的姿勢。

在❻蹲低，並將槍稍微舉高以
瞄準位置較高的目標。

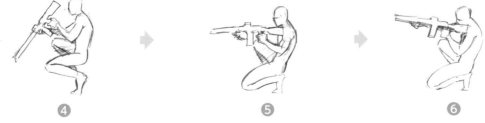

❹ ➡ ❺ ➡ ❻

Column

優先呈現速度感

減少畫格，優先呈現速度感

與其細緻地表現一連串動作，日本動畫往往更重視
速度感，有時也會省略部分畫格。我起初畫 p.061 的
連環動作時畫了 5 個動作，不過因為我覺得整體動作
看起來有點遲緩，所以省去了 ❸ 這個動作。

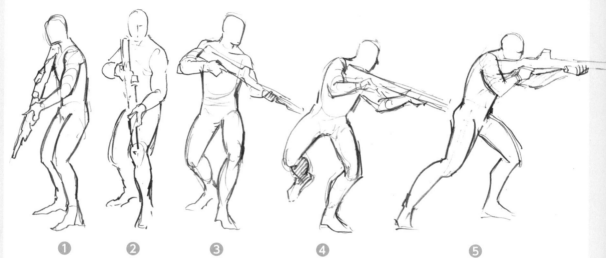

❶　　　❷　　　❸　　　❹　　　❺

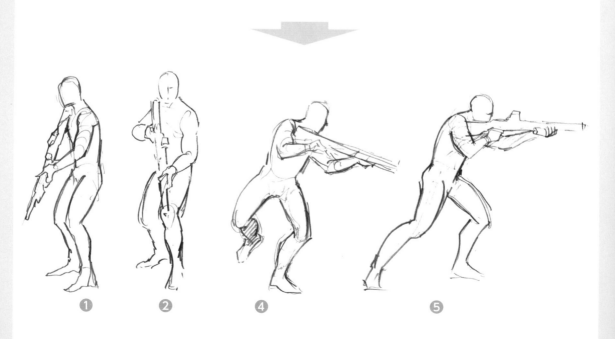

❶　　　❷　　　❹　　　❺

藉由拿掉 ❸ 的動作，整個人物的動態看起來變得更緊湊、迅速了。

Chapter 2

武打動作

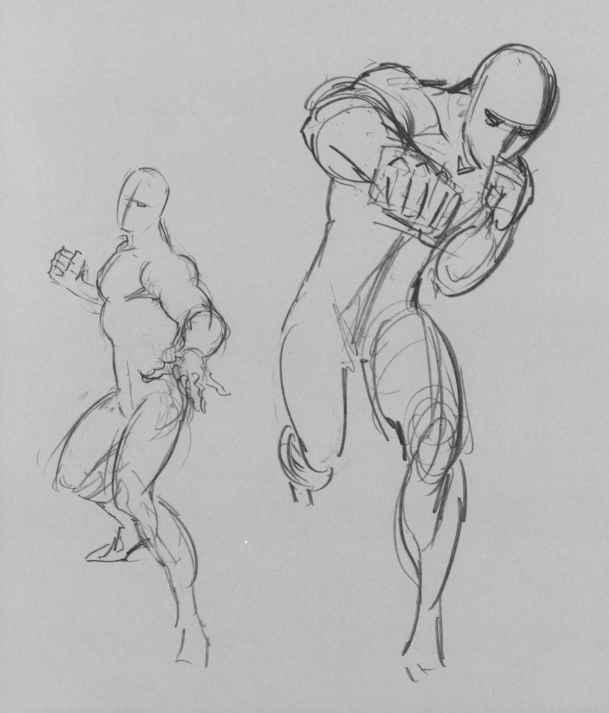

Chapter 2

出拳

這邊我畫了許多種出拳的類型或準備出拳的預備
動作,還請各位試著仔細觀察體型、性別、是否
為Q版等各種姿勢的重點。

這是準備出拳前的蓄力動作。
繪製藏在後方的右臂時,也要
注意手的構造。為了拉出距離
而往前伸的左手則需要留意手
指關節。手指不要畫太直,畫
得彎一點看起來會更像真實的
手(參照p.071)。

這是感覺有些放鬆的戰鬥姿
勢。作畫時意識到人物的正
中線,並讓重心放低一點。
(參照p.070)

往前伸的手除了要留意遠近
感,也要意識到肱橈肌、肱
二頭肌與三角肌的形狀(參
照p.070)。

**Another
Angle**

雖然女性與男性之
間有相異之處,不
過右圖只是這張圖
的不同角度。(參
照p.071)

由於膝蓋愈彎,面積就愈大,因此彎曲
到底的左膝看起來會比較大。

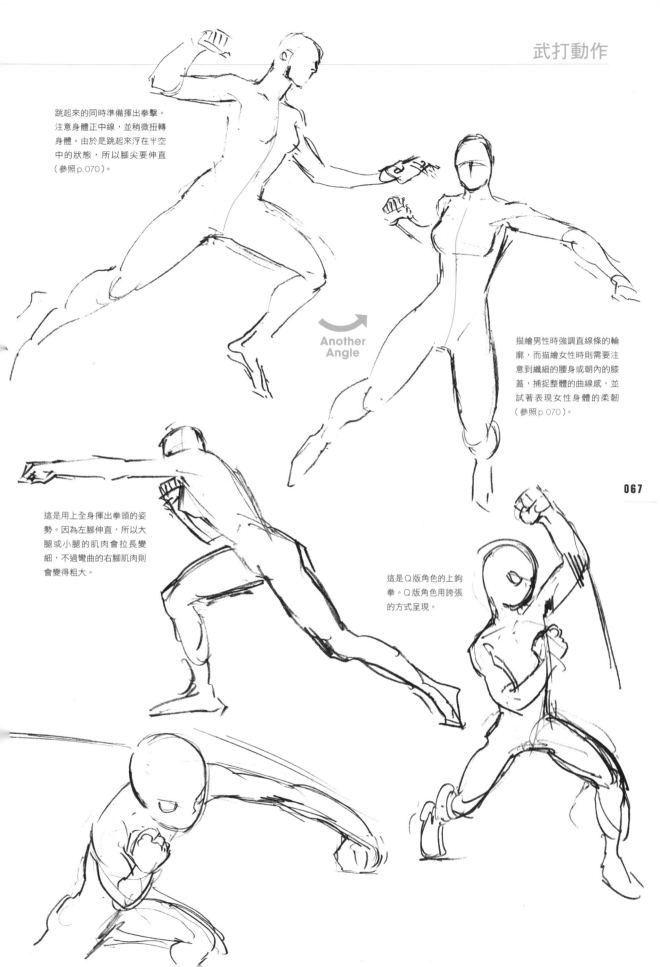

跳起來的同時準備揮出拳擊。
注意身體正中線,並稍微扭轉
身體。由於是跳起來浮在半空
中的狀態,所以腳尖要伸直
(參照p.070)。

Another Angle

描繪男性時強調直線條的輪
廓,而描繪女性時則需要注
意到纖細的腰身或朝內的膝
蓋,捕捉整體的曲線感,並
試著表現女性身體的柔韌
(參照p.070)。

這是用上全身揮出拳頭的姿
勢。因為左腳伸直,所以大
腿或小腿的肌肉會拉長變
細,不過彎曲的右腳肌肉則
會變得粗大。

這是Q版角色的上鉤
拳。Q版角色用誇張
的方式呈現。

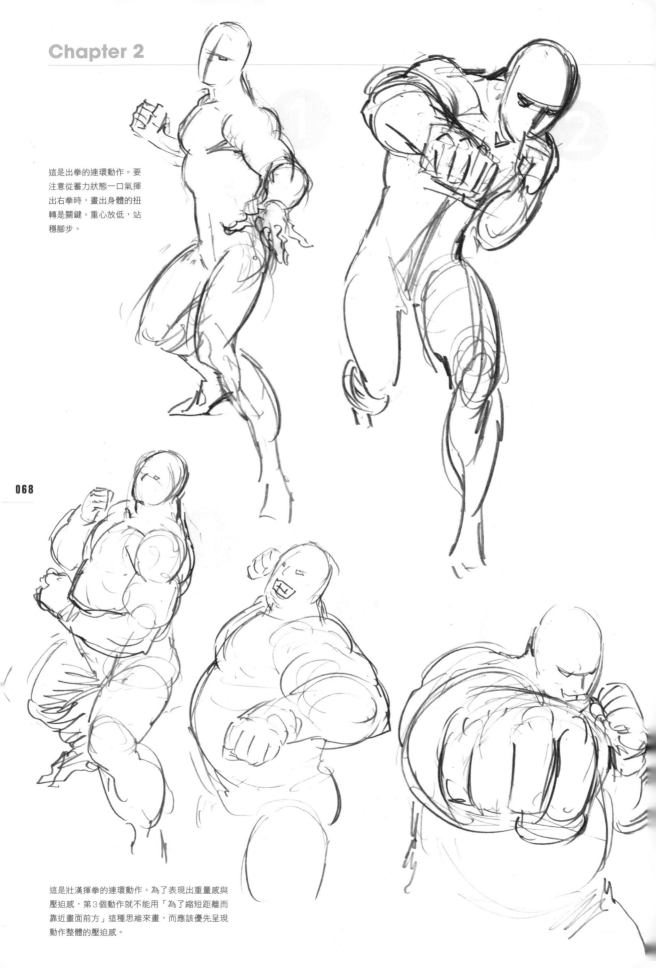

這是出拳的連環動作。要
注意從蓄力狀態一口氣揮
出右拳時，畫出身體的扭
轉是關鍵。重心放低，站
穩腳步。

這是壯漢揮拳的連環動作。為了表現出重量感與
壓迫感，第3個動作就不能用「為了縮短距離而
靠近畫面前方」這種思維來畫，而應該優先呈現
動作整體的壓迫感。

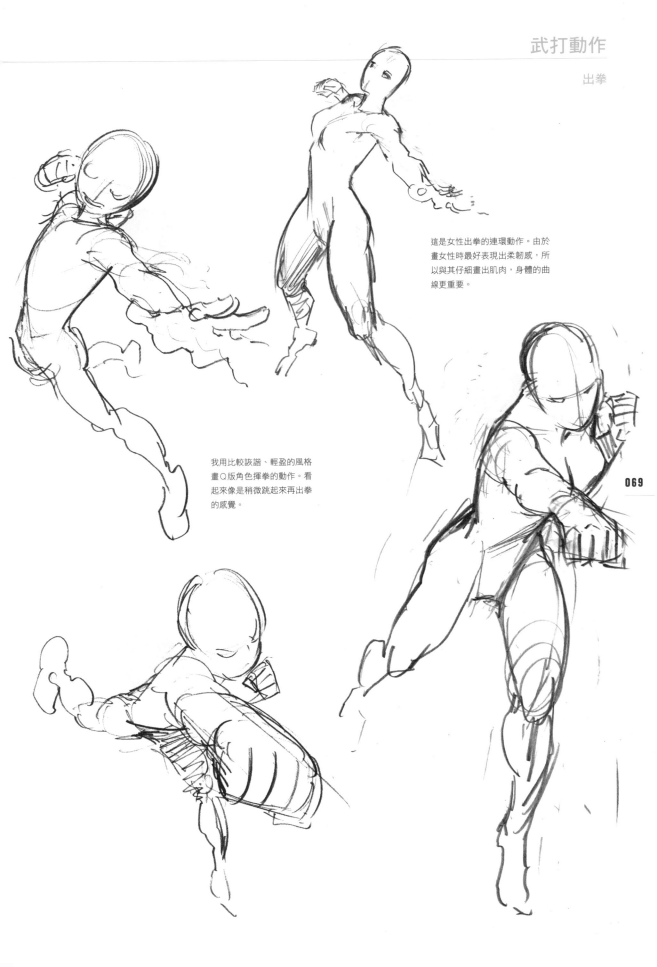

這是女性出拳的連環動作。由於
畫女性時最好表現出柔韌感，所
以與其仔細畫出肌肉，身體的曲
線更重要。

我用比較詼諧、輕盈的風格
畫Q版角色揮拳的動作。看
起來像是稍微跳起來再出拳
的感覺。

武打動作的修改講座 ①

修改戰鬥姿勢

這裡會將公開徵稿來的圖進行修改。調整平衡、思考身體構造,盡可能讓人物姿勢看起來更加自然。

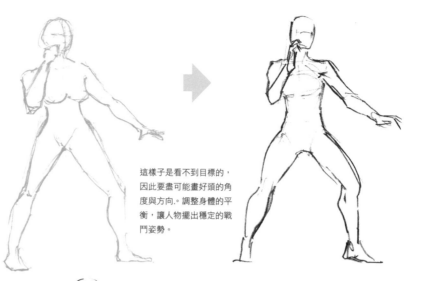

這樣子是看不到目標的,因此要盡可能畫好頭的角度與方向。調整身體的平衡,讓人物擺出穩定的戰鬥姿勢。

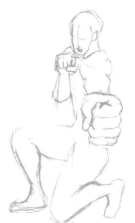
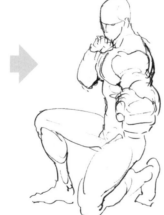
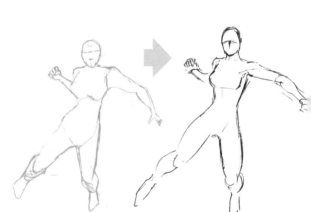

由於原本的身體沒有厚度,所以我補上胸部與背部兩邊的厚度。右手要確實保護好下顎。

扭轉身體,也讓胸部更立體。因為腰部的大小有些奇怪,所以我調整了形狀。

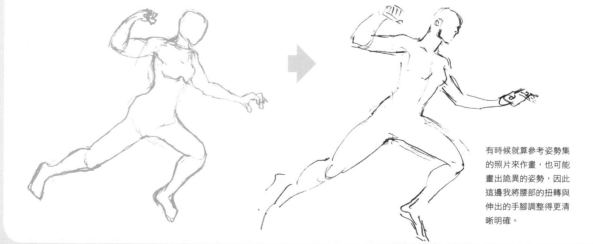

有時候就算參考姿勢集的照片來作畫,也可能畫出詭異的姿勢,因此這邊我將腰部的扭轉與伸出的手腳調整得更清晰明確。

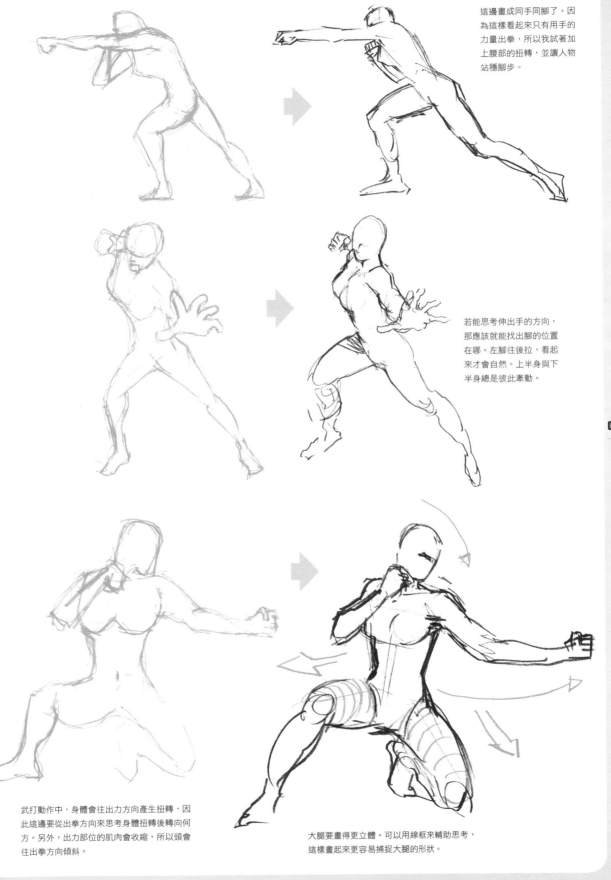

這邊畫成同手同腳了。因
為這樣看起來只有用手的
力量出拳，所以我試著加
上腰部的扭轉，並讓人物
站穩腳步。

若能思考伸出手的方向，
那應該就能找出腳的位置
在哪。左腳往後拉，看起
來才會自然。上半身與下
半身總是彼此牽動。

武打動作中，身體會往出力方向產生扭轉，因
此這邊要從出拳方向來思考身體扭轉後轉向何
方。另外，出力部位的肌肉會收縮，所以頭會
往出拳方向傾斜。

大腿要畫得更立體。可以用線框來輔助思考，
這樣畫起來更容易捕捉大腿的形狀。

踢擊

踢擊也有各式各樣的種類。體型
與性別等因素都會影響踢擊的姿
勢,還請各位仔細觀察每種類型
的重點。

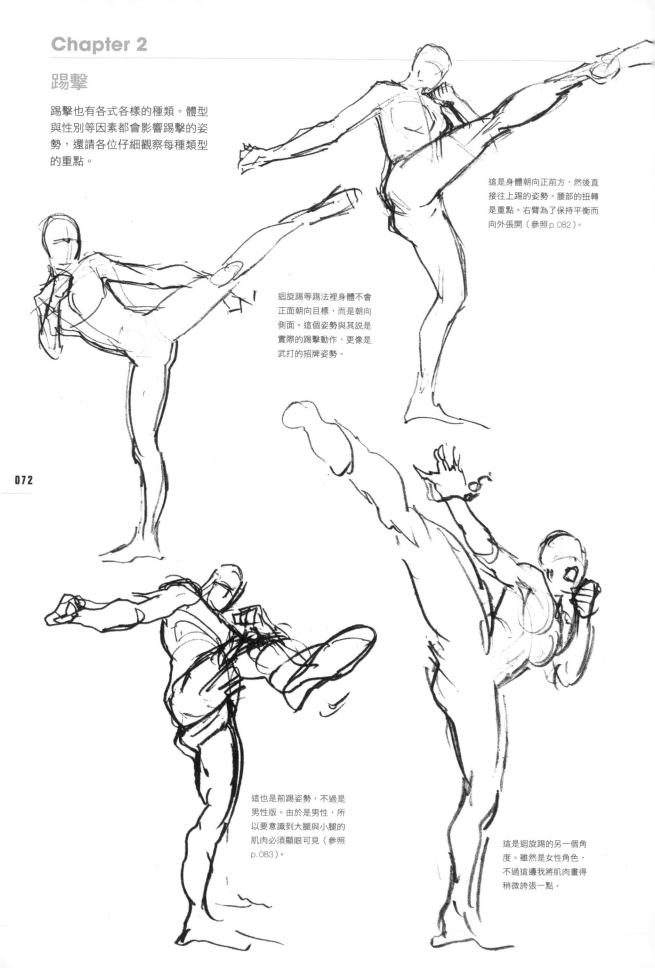

這是身體朝向正前方,然後直
接往上踢的姿勢。腰部的扭轉
是重點。右臂為了保持平衡而
向外張開(參照p.082)。

迴旋踢等踢法裡身體不會
正面朝向目標,而是朝向
側面。這個姿勢與其說是
實際的踢擊動作,更像是
武打的招牌姿勢。

這也是前踢姿勢,不過是
男性版。由於是男性,所
以要意識到大腿與小腿的
肌肉必須顯眼可見(參照
p.083)。

這是迴旋踢的另一個角
度。雖然是女性角色,
不過這邊我將肌肉畫得
稍微誇張一點。

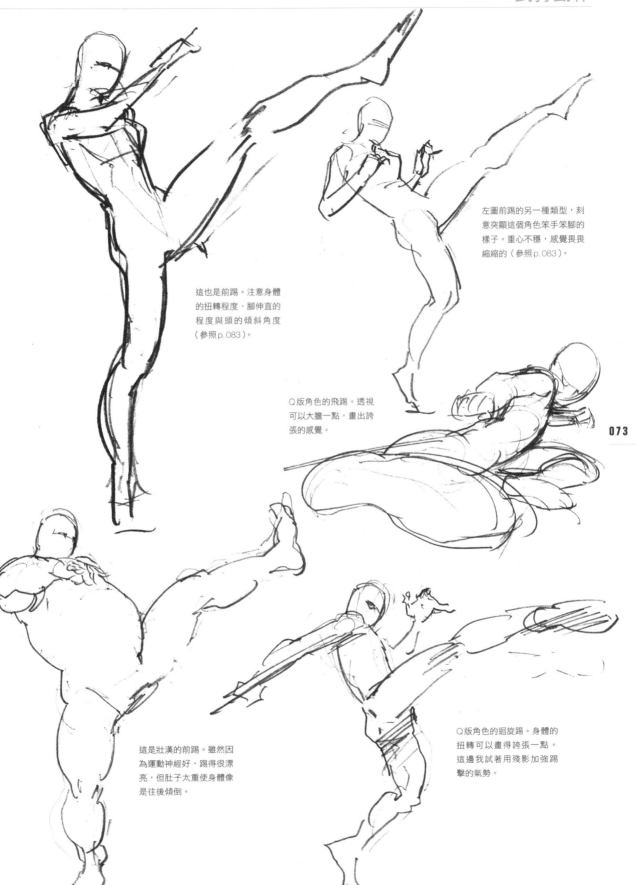

左圖前踢的另一種類型，刻意突顯這個角色笨手笨腳的樣子。重心不穩，感覺畏畏縮縮的（參照p.083）。

這也是前踢。注意身體的扭轉程度、腳伸直的程度與頭的傾斜角度（參照p.083）。

Q版角色的飛踢。透視可以大膽一點，畫出誇張的感覺。

073

這是壯漢的前踢。雖然因為運動神經好，踢得很漂亮，但肚子太重使身體像是往後傾倒。

Q版角色的迴旋踢。身體的扭轉可以畫得誇張一點。這邊我試著用殘影加強踢擊的氣勢。

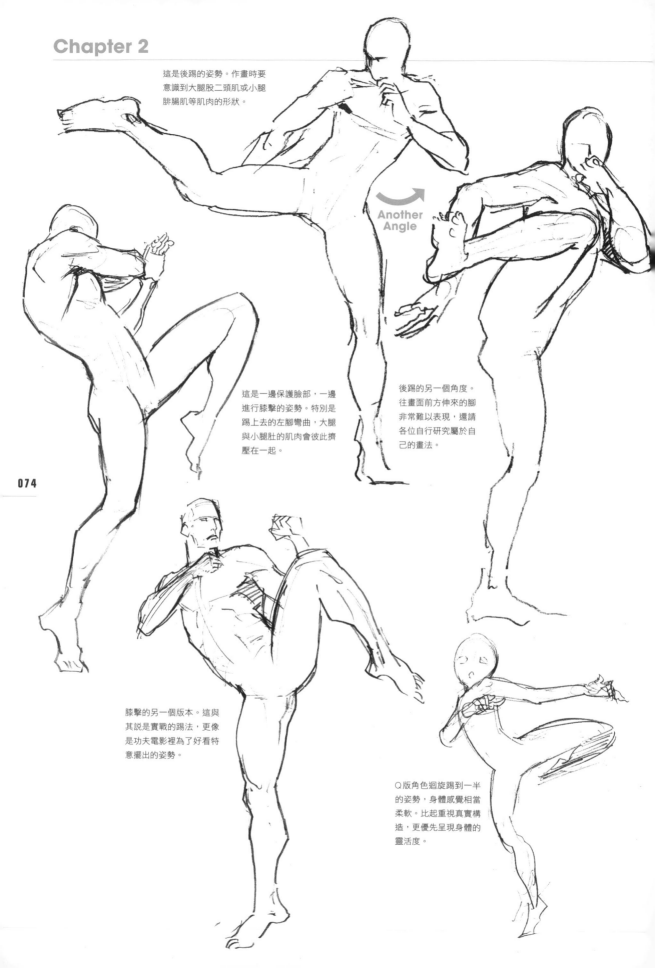

這是後踢的姿勢。作畫時要
意識到大腿股二頭肌或小腿
腓腸肌等肌肉的形狀。

Another Angle

這是一邊保護臉部,一邊
進行膝擊的姿勢。特別是
踢上去的左腳彎曲,大腿
與小腿肚的肌肉會彼此擠
壓在一起。

後踢的另一個角度。
往畫面前方伸來的腳
非常難以表現,還請
各位自行研究屬於自
己的畫法。

膝擊的另一個版本。這與
其說是實戰的踢法,更像
是功夫電影裡為了好看特
意擺出的姿勢。

Q版角色迴旋踢到一半
的姿勢,身體感覺相當
柔軟。比起重視真實構
造,更優先呈現身體的
靈活度。

這是Q版角色的膝擊。我試著畫出一邊跳起、一邊膝擊的誇張動作。

後踢的蓄力動作。因為是女性，所以腰部的扭轉程度或身體的線條務必看起來柔韌優美（參照p.082）。

這是迴旋踢的姿勢，注意整個身體的線條，並確認每個部位的方向。作畫時要留意右腳小腿到腳尖、左腳大腿或手究竟朝向什麼方向。

這是膝擊的姿勢。在注意進行膝擊的右腳肌肉呈什麼形狀的同時，也要意識到左腳作為軸心腳呈什麼形狀、朝向什麼方向（參照p.082）。

我試著用4格連續動作畫女性角色的迴旋踢。

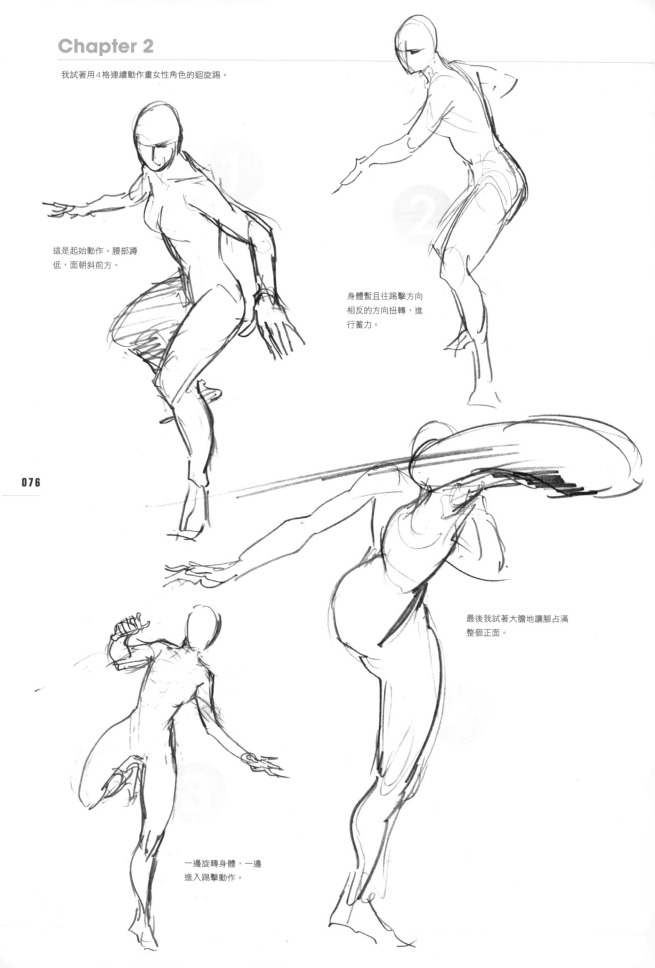

這是起始動作。腰部蹲低，面朝斜前方。

身體暫且往踢擊方向相反的方向扭轉，進行蓄力。

最後我試著大膽地讓腳占滿整個正面。

一邊旋轉身體，一邊進入踢擊動作。

076

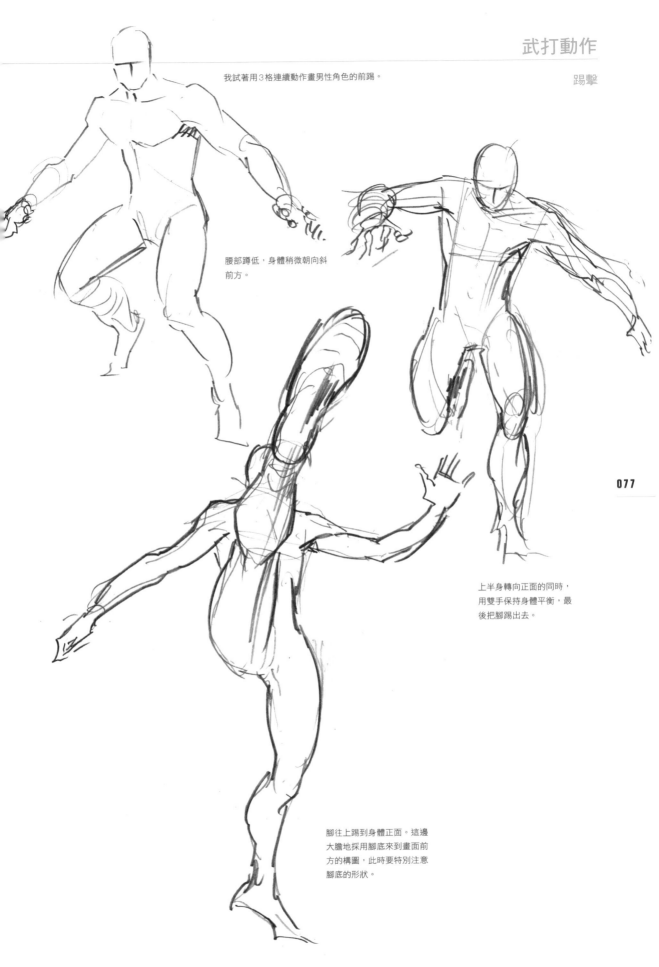

我試著用3格連續動作畫男性角色的前踢。

腰部蹲低,身體稍微朝向斜
前方。

上半身轉向正面的同時,
用雙手保持身體平衡,最
後把腳踢出去。

腳往上踢到身體正面。這邊
大膽地採用腳底來到畫面前
方的構圖,此時要特別注意
腳底的形狀。

功夫風格的武打動作

這節我畫了許多種像是功夫電影裡會出現的武打
動作。功夫有著獨特的動作與姿勢，是掌握人體
構造最好的練習方式。

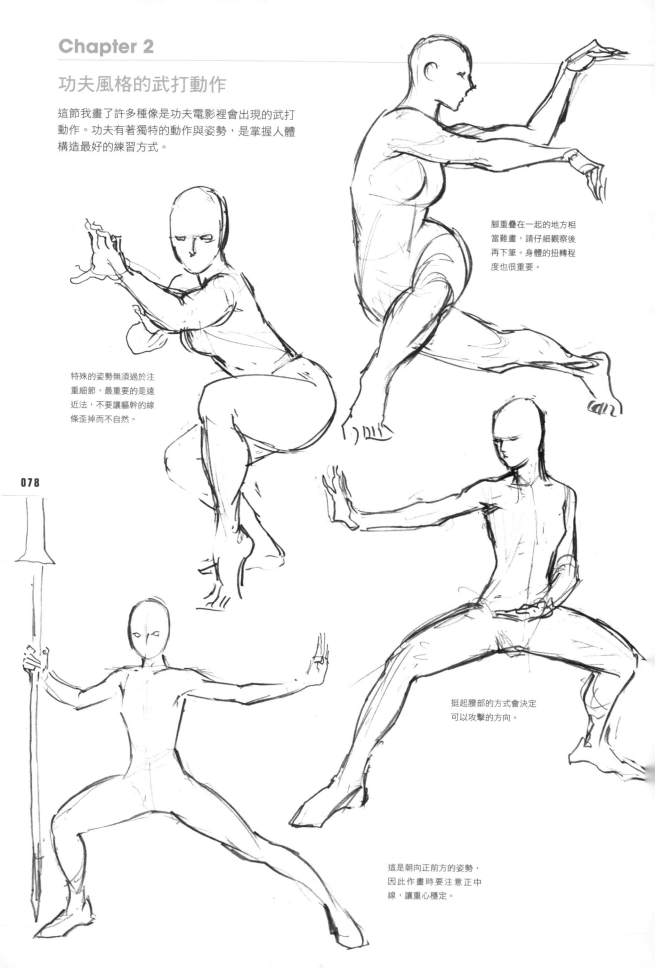

腳重疊在一起的地方相
當難畫，請仔細觀察後
再下筆。身體的扭轉程
度也很重要。

特殊的姿勢無須過於注
重細節，最重要的是遠
近法，不要讓軀幹的線
條歪掉而不自然。

078

挺起腰部的方式會決定
可以攻擊的方向。

這是朝向正前方的姿勢，
因此作畫時要注意正中
線，讓重心穩定。

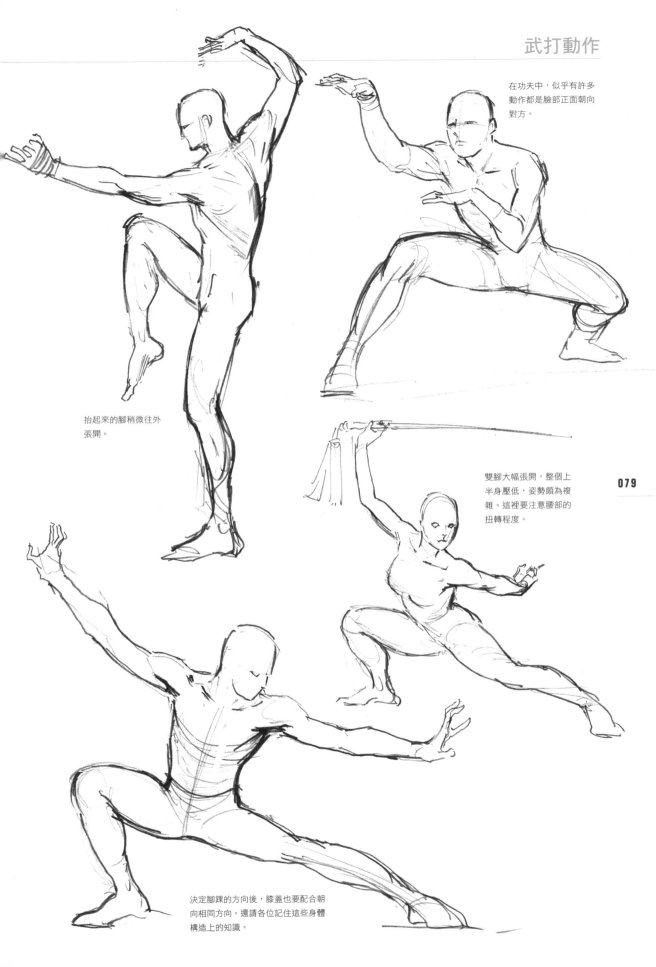

在功夫中，似乎有許多動作都是臉部正面朝向對方。

抬起來的腳稍微往外張開。

079

雙腳大幅張開，整個上半身壓低，姿勢頗為複雜。這裡要注意腰部的扭轉程度。

決定腳踝的方向後，膝蓋也要配合朝向相同方向。還請各位記住這些身體構造上的知識。

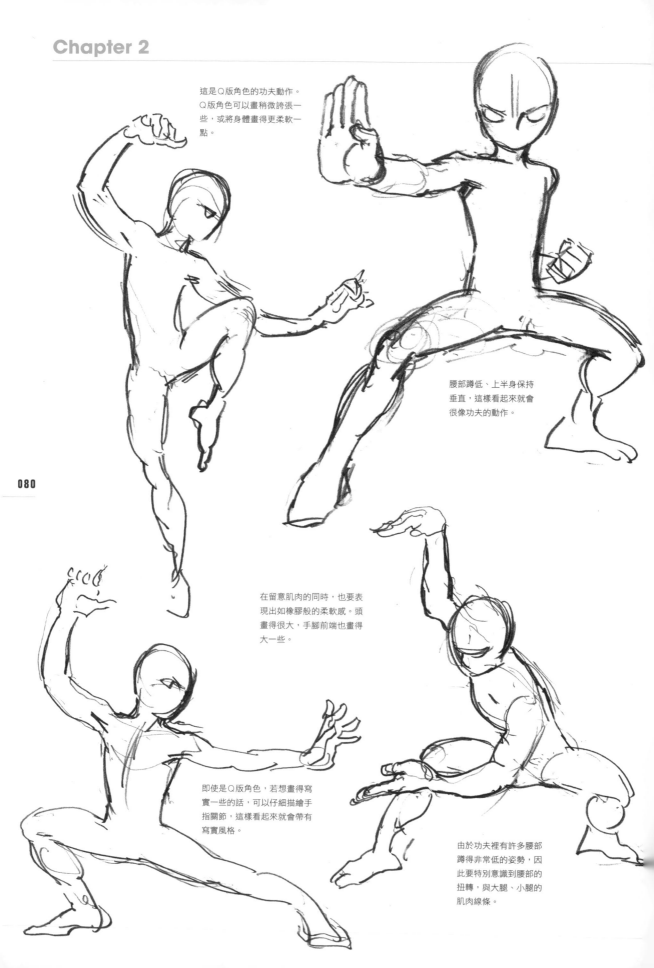

這是Q版角色的功夫動作。
Q版角色可以畫稍微誇張一
些，或將身體畫得更柔軟一
點。

腰部蹲低、上半身保持
垂直，這樣看起來就會
很像功夫的動作。

在留意肌肉的同時，也要表
現出如橡膠般的柔軟感。頭
畫得很大，手腳前端也畫得
大一些。

即使是Q版角色，若想畫得寫
實一些的話，可以仔細描繪手
指關節，這樣看起來就會帶有
寫實風格。

由於功夫裡有許多腰部
蹲得非常低的姿勢，因
此要特別意識到腰部的
扭轉，與大腿、小腿的
肌肉線條。

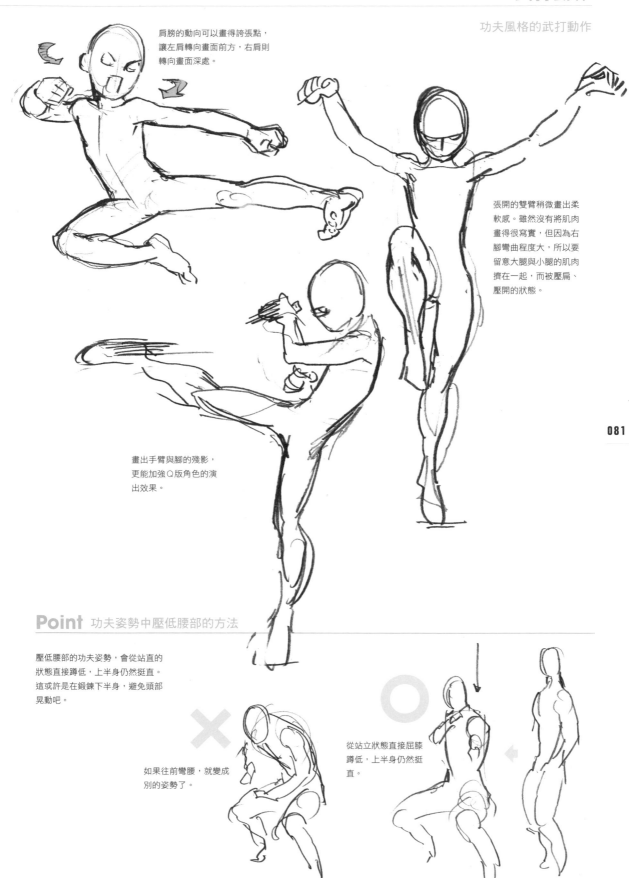

肩膀的動向可以畫得誇張點，讓左肩轉向畫面前方，右肩則轉向畫面深處。

張開的雙臂稍微畫出柔軟感。雖然沒有將肌肉畫得很寫實，但因為右腳彎曲程度大，所以要留意大腿與小腿的肌肉擠在一起，而被壓扁、壓開的狀態。

081

畫出手臂與腳的殘影，更能加強Q版角色的演出效果。

Point 功夫姿勢中壓低腰部的方法

壓低腰部的功夫姿勢，會從站直的狀態直接蹲低，上半身仍然挺直。這或許是在鍛鍊下半身，避免頭部晃動吧。

如果往前彎腰，就變成別的姿勢了。

從站立狀態直接屈膝蹲低，上半身仍然挺直。

武打動作的修改講座 ②

修改踢擊姿勢

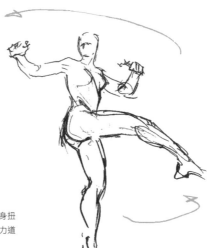

因為胸口太朝向正面,所以我讓上半身扭轉,修改成下半身跟隨上半身扭轉的力道踢出後踢的感覺。

082

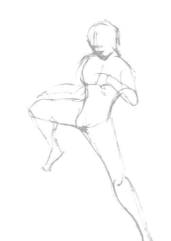

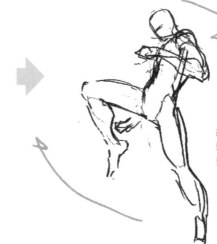

將軸心腳改成略為浮空而非緊貼地面的感覺,再加進身體的扭轉。

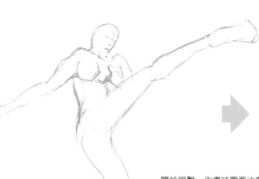

關於踢擊,作畫時需要注意腳踢出的方向與身體的扭轉。由於身體正在扭轉,因此也要仔細思考腰部附近該怎麼畫,再下筆描繪。

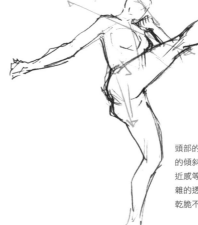

頭部的傾斜角度、肩膀的傾斜角度與屁股的遠近感等,這個姿勢由複雜的透視所組成,因此乾脆不用太在意透視。

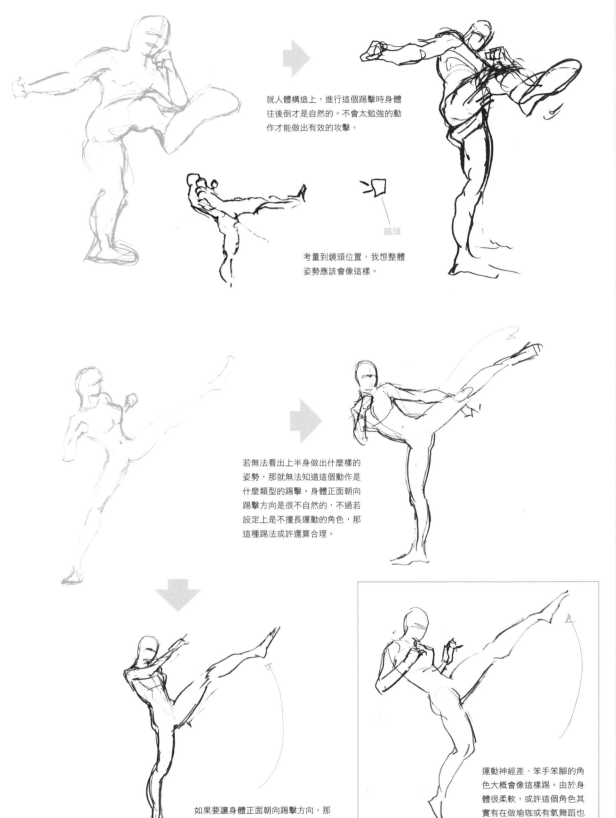

就人體構造上，進行這個踢擊時身體往後倒才是自然的。不會太勉強的動作才能做出有效的攻擊。

鏡頭

考量到鏡頭位置，我想整體姿勢應該會像這樣。

若無法看出上半身做出什麼樣的姿勢，那就無法知道這個動作是什麼類型的踢擊。身體正面朝向踢擊方向是很不自然的，不過若設定上是不擅長運動的角色，那這種踢法或許還算合理。

如果要讓身體正面朝向踢擊方向，那就要像這樣至少將手臂與身體的扭轉畫上去，看起來才會自然。

運動神經差、笨手笨腳的角色大概會像這樣踢。由於身體很柔軟，或許這個角色其實有在做瑜珈或有氧舞蹈也說不定。

各式各樣的武打動作

這邊我試著畫了幾種除了戰鬥武打動作之外的姿勢，尤其畫了許多三點落地的姿勢。

作畫時要留意到不同角度下，肌肉的形狀看起來也不一樣，特別是胸大肌與鎖骨部分在不同角度時看起來差異很大，所以下筆前最好先確認。（參照p.089）

動畫或美漫英雄電影常見的落地姿勢。

屈膝時，膝蓋頭的面積會變大，因此畫人物正面時膝蓋要畫大一點（參照p.088）。

Another Angle

人物側面的樣子。

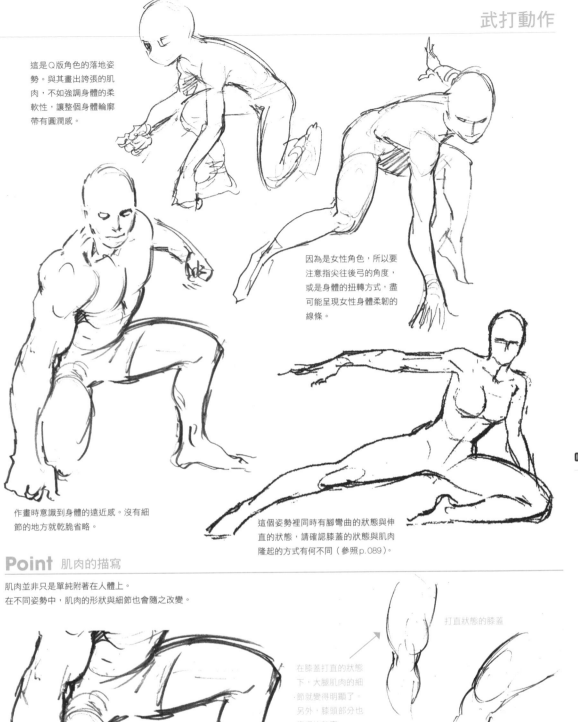

這是Q版角色的落地姿勢。與其畫出誇張的肌肉，不如強調身體的柔軟性，讓整個身體輪廓帶有圓潤感。

因為是女性角色，所以要注意指尖往後弓的角度，或是身體的扭轉方式，盡可能呈現女性身體柔韌的線條。

作畫時意識到身體的遠近感。沒有細節的地方就乾脆省略。

這個姿勢裡同時有腳彎曲的狀態與伸直的狀態，請確認膝蓋的狀態與肌肉隆起的方式有何不同（參照p.089）。

Point 肌肉的描寫

肌肉並非只是單純附著在人體上。
在在不同姿勢中，肌肉的形狀與細節也會隨之改變。

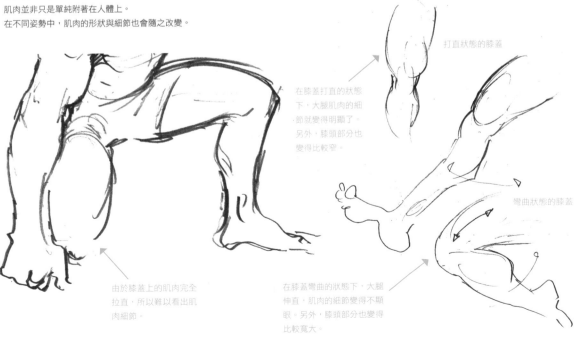

打直狀態的膝蓋

在膝蓋打直的狀態下，大腿肌肉的細節就變得明顯了。另外，膝頭部分也變得比較窄。

彎曲狀態的膝蓋

由於膝蓋上的肌肉完全拉直，所以難以看出肌肉細節。

在膝蓋彎曲的狀態下，大腿伸直，肌肉的細節變得不顯眼。另外，膝頭部分也變得比較寬大。

Chapter 2

美漫風格的武打動作

這邊我畫的是美漫中的超級英雄會做出的武打動作。主要是浮在空中，或在天空中飛翔的姿勢。

女英雄浮在空中的姿勢。因為是浮在空中，所以腳尖看起來要很放鬆。

渾身肌肉的男英雄打破牆壁，往前猛衝的感覺。姿勢較低，肩膀出力。

想擺出帥氣姿勢的話，可以強調肌肉的線條，仔細描繪胸大肌、肩膀的三角肌、上臂的肱二頭肌等等上半身的肌肉。

想像壯漢發狂的場景。全身的肌肉都像在出力。

這是女英雄轉身的姿勢。看起來沒有緊張感，身體也沒有出力，表現出平時身體柔軟、舉止溫和的樣子。

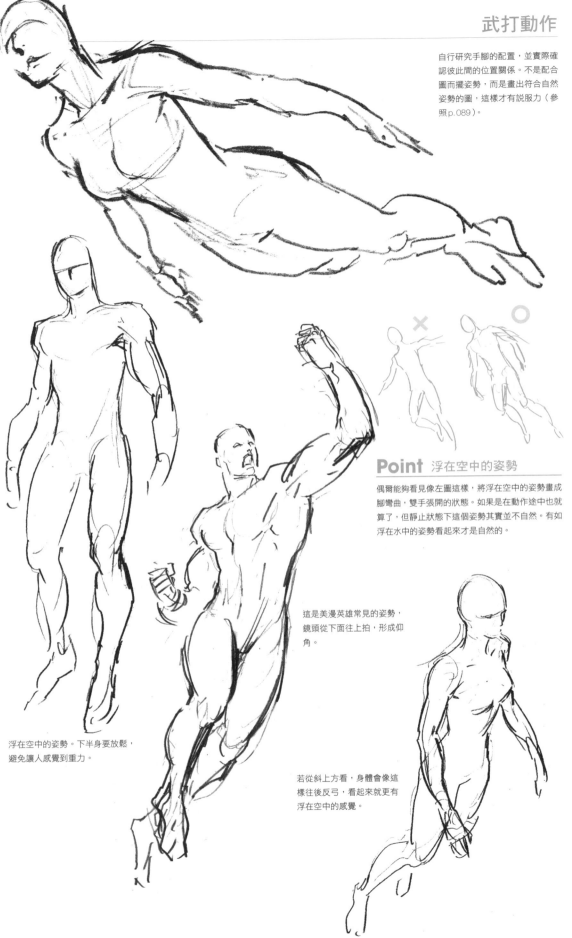

自行研究手腳的配置，並實際確認彼此間的位置關係。不是配合圖而擺姿勢，而是畫出符合自然姿勢的圖，這樣才有說服力（參照p.089）。

Point 浮在空中的姿勢

偶爾能夠看見像左圖這樣，將浮在空中的姿勢畫成腳彎曲，雙手張開的狀態。如果是在動作途中也就算了，但靜止狀態下這個姿勢其實並不自然。有如浮在水中的姿勢看起來才是自然的。

這是美漫英雄常見的姿勢，鏡頭從下面往上拍，形成仰角。

浮在空中的姿勢。下半身要放鬆，避免讓人感覺到重力。

若從斜上方看，身體會像這樣往後反弓，看起來就更有浮在空中的感覺。

武打動作的修改講座 ③

修改各種姿勢

這邊我試著修改了各種招牌動作或
落地動作。

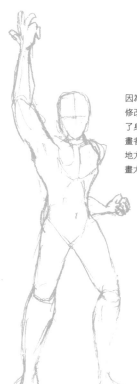

因為頭看起來太大，所以我
修改成小一點，同時也調整
了身體的比例。看來這位作
畫者似乎有不小心把想畫的
地方畫太大，沒興趣的地方
畫太小的問題。

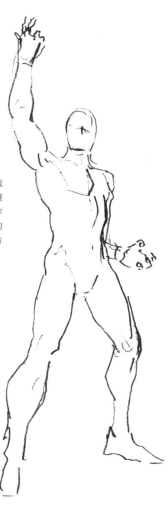

測量身體有幾顆頭的長度也是
一種調整身體比例的方法，有
時候光是這麼做就能改善比例
問題。

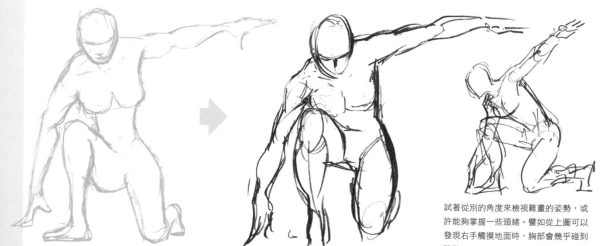

試著從別的角度來檢視難畫的姿勢，或
許能夠掌握一些頭緒。譬如從上圖可以
發現右手觸摸地面時，胸部會幾乎碰到
膝蓋。

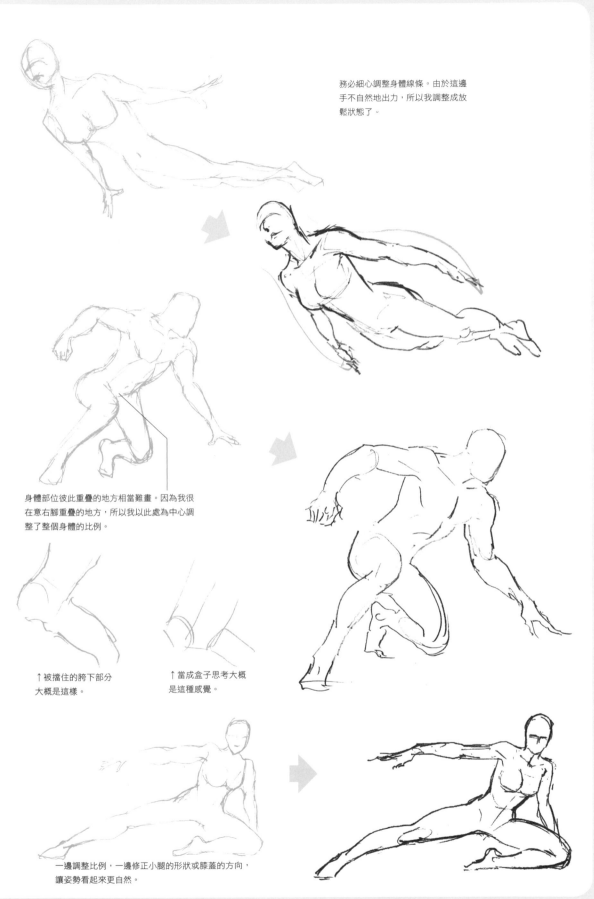

務必細心調整身體線條。由於這邊
手不自然地出力，所以我調整成放
鬆狀態了。

身體部位彼此重疊的地方相當難畫。因為我很
在意右腳重疊的地方，所以我以此處為中心調
整了整個身體的比例。

↑ 被擋住的胯下部分
大概是這樣。

↑ 當成盒子思考大概
是這種感覺。

一邊調整比例，一邊修正小腿的形狀或膝蓋的方向，
讓姿勢看起來更自然。

參考資料所畫的速寫：男性

即使看著資料作畫，也要仔細調整比例，注意身
體與肌肉線條，這樣才能畫出看起來帥氣有勁的
動作。作畫時要意識到軀幹的線條流向。

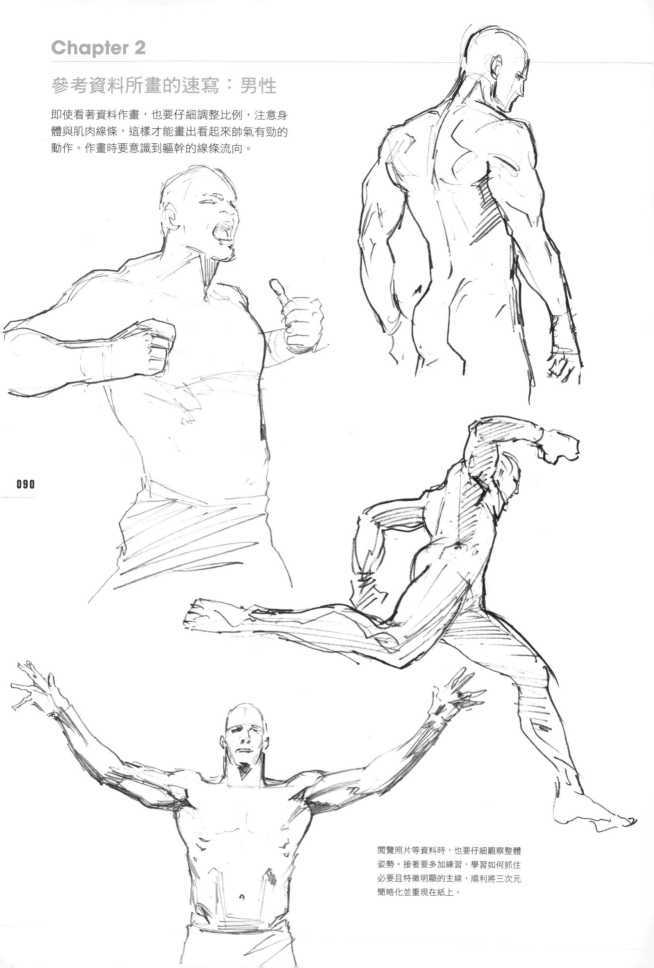

閱覽照片等資料時，也要仔細觀察整體
姿勢。接著要多加練習，學習如何抓住
必要且特徵明顯的主線，順利將三次元
簡略化並重現在紙上。

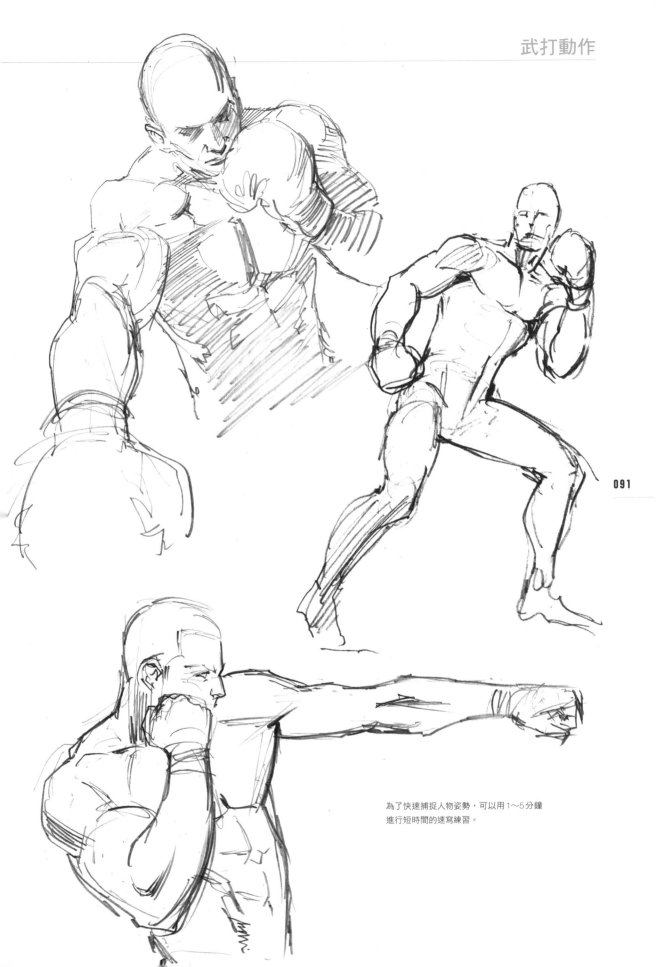

為了快速捕捉人物姿勢，可以用1～5分鐘
進行短時間的速寫練習。

參考資料所畫的速寫：女性

為了突顯女性柔韌的姿態，必
須勤加練習，試著用比男性更
少的線條來表現。不只是將三
次元簡略化，還要意識到線條
的平滑感。

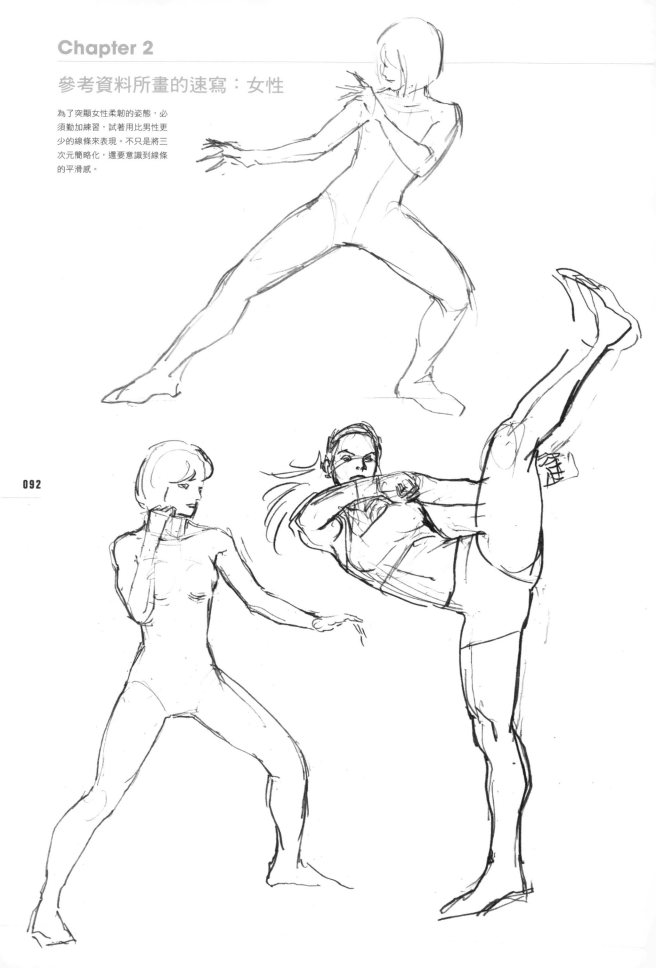

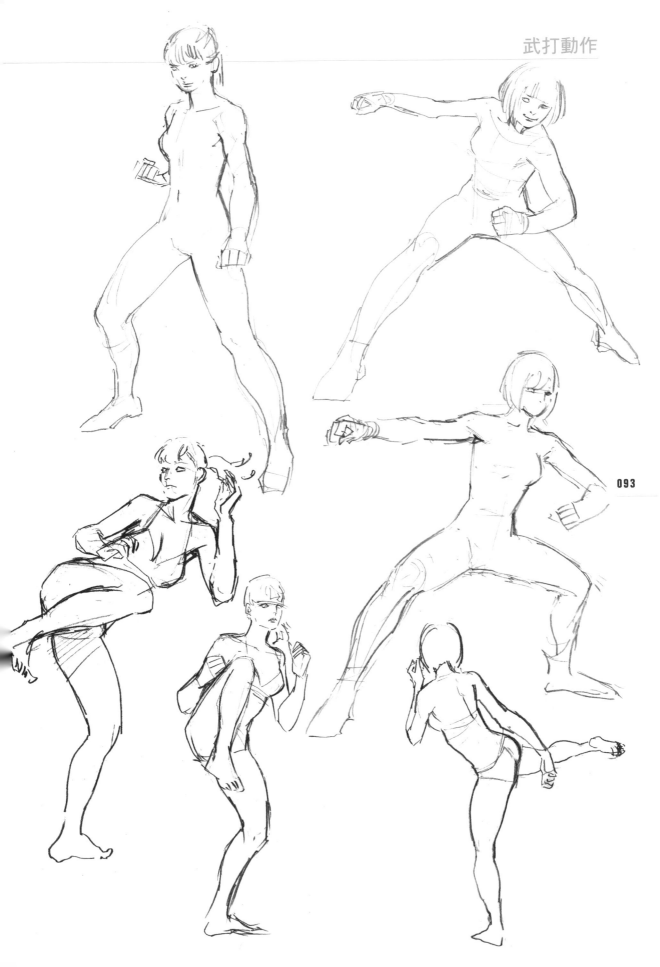

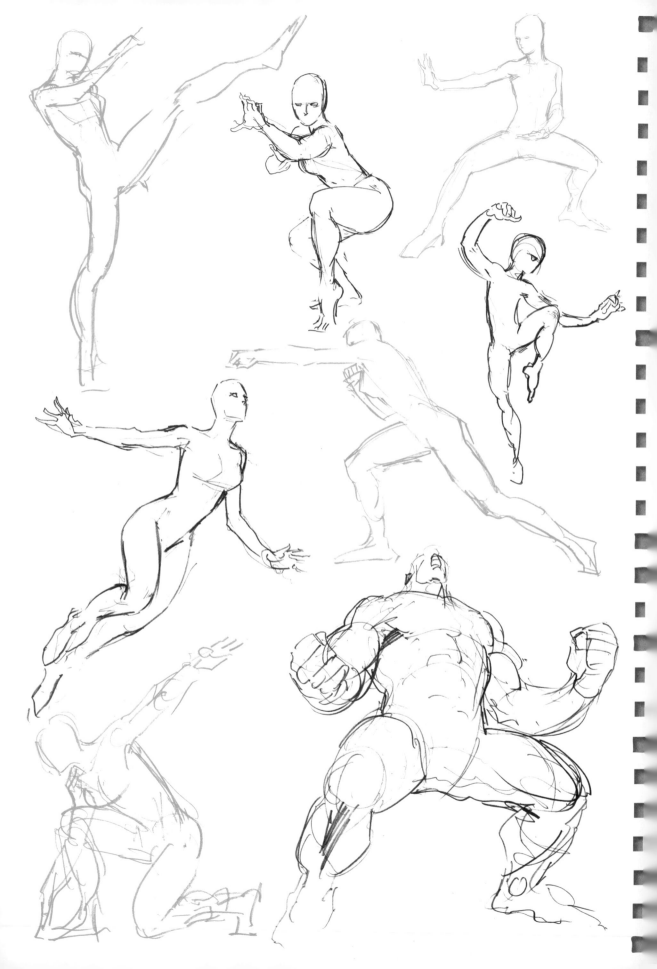

Chapter 3
持有武器的武打動作

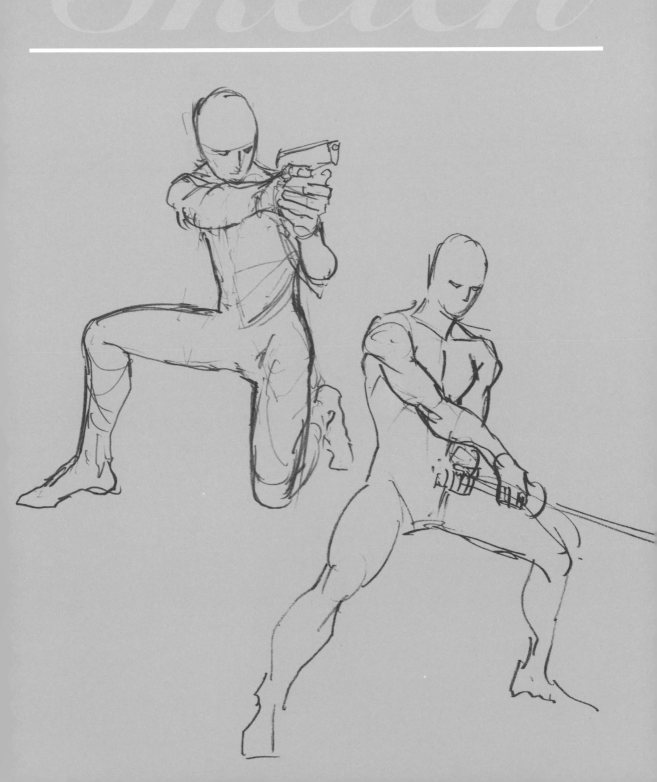

揮舞日本刀的動作

這邊畫的是各式各樣手持日本刀擺出的架式。關鍵在於畫出武器的重量感。

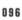

Another Angle

這是中段的架式。在正面時，雙腳併攏看起來會比雙腳站開更像劍術達人。在側面時，腰部重心要放在可以快速前後移動的位置。

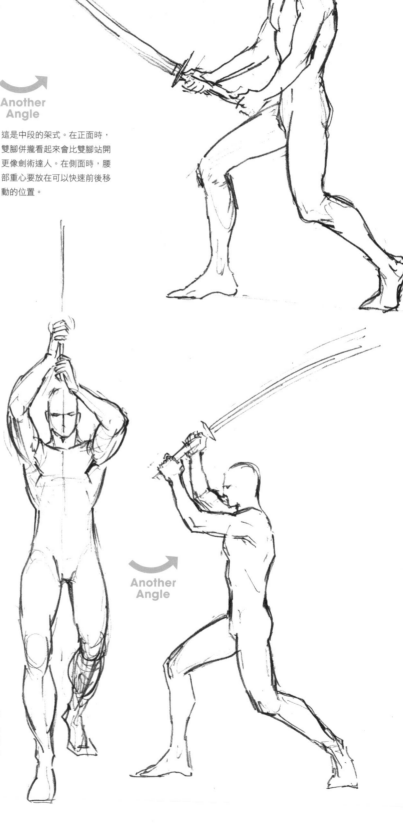

Another Angle

這是上段的架式。雙腳前後站開，並注意腰部重心，避免人物看起來太過輕盈。所謂架式，我認為指的就是能夠應付對手任何動作的姿勢。

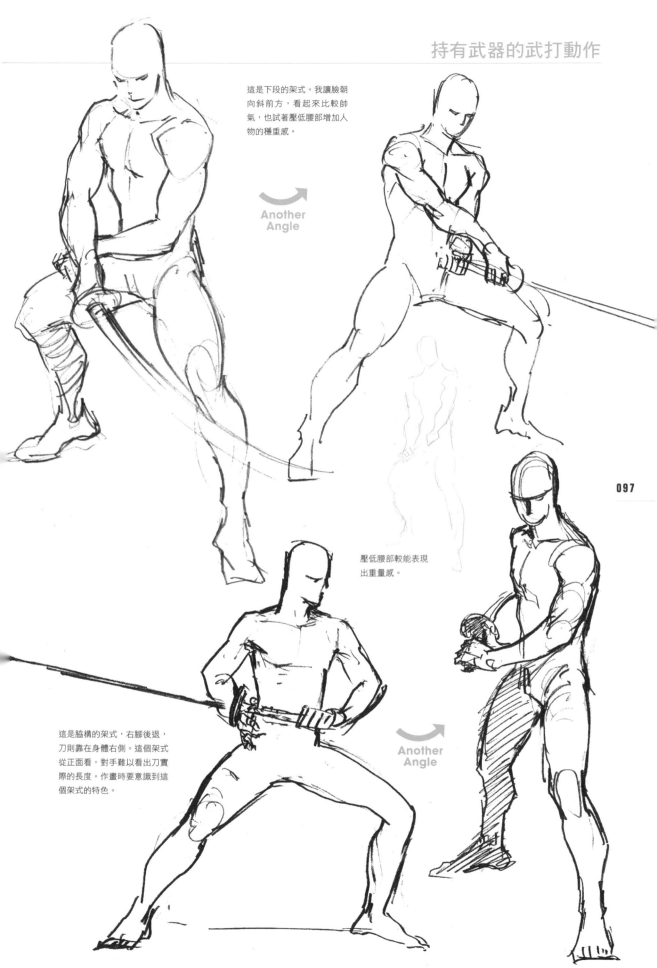

這是下段的架式。我讓臉朝
向斜前方，看起來比較帥
氣，也試著壓低腰部增加人
物的穩重感。

Another Angle

壓低腰部較能表現
出重量感。

這是脇構的架式，右腳後退，
刀則靠在身體右側。這個架式
從正面看，對手難以看出刀實
際的長度。作畫時要意識到這
個架式的特色。

Another Angle

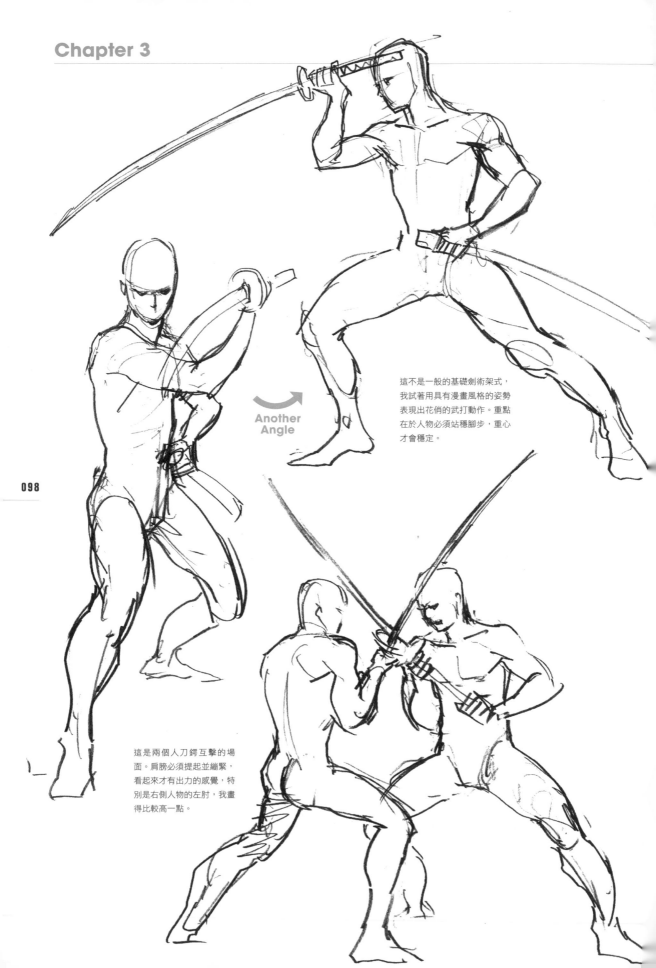

Another Angle

這不是一般的基礎劍術架式，
我試著用具有漫畫風格的姿勢
表現出花俏的武打動作。重點
在於人物必須站穩腳步，重心
才會穩定。

這是兩個人刀鍔互擊的場
面。肩膀必須提起並繃緊，
看起來才有出力的感覺，特
別是右側人物的左肘，我畫
得比較高一點。

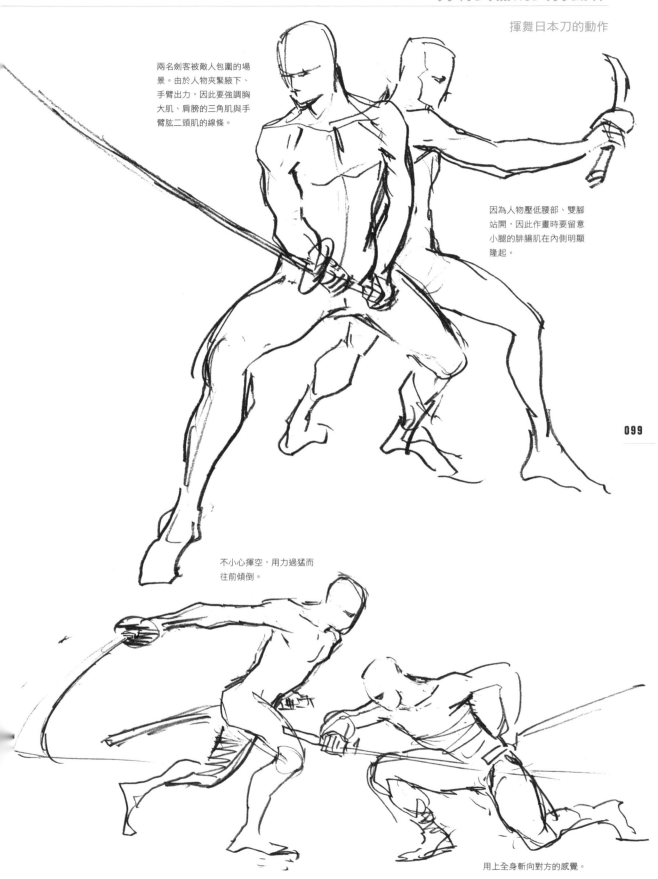

兩名劍客被敵人包圍的場景。由於人物夾緊腋下、手臂出力,因此要強調胸大肌、肩膀的三角肌與手臂肱二頭肌的線條。

因為人物壓低腰部、雙腳站開,因此作畫時要留意小腿的腓腸肌在內側明顯隆起。

不小心揮空,用力過猛而往前傾倒。

用上全身斬向對方的感覺。

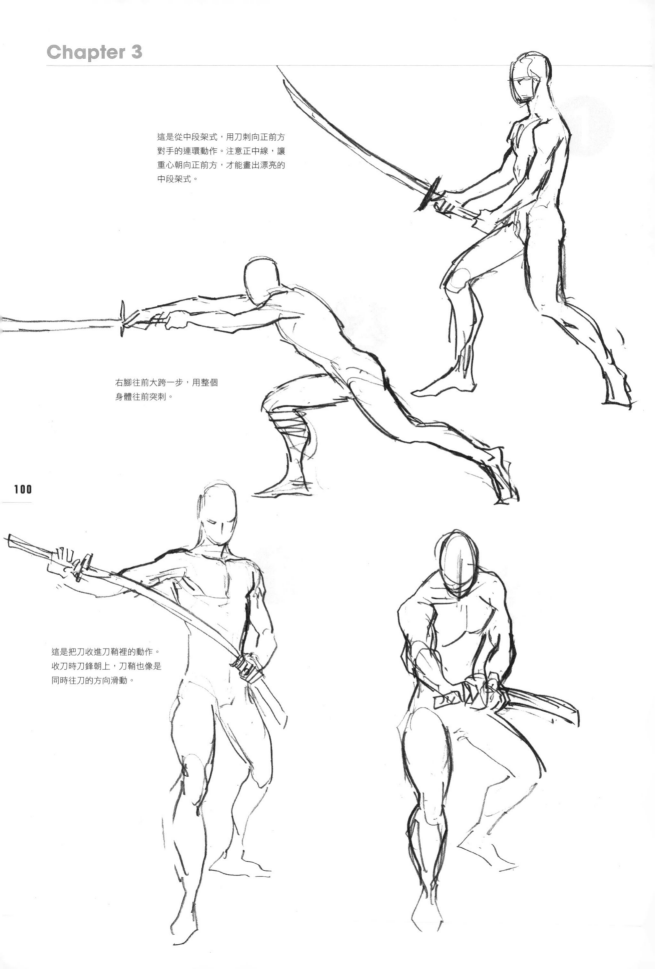

這是從中段架式，用刀刺向正前方
對手的連環動作。注意正中線，讓
重心朝向正前方，才能畫出漂亮的
中段架式。

右腳往前大跨一步，用整個
身體往前突刺。

這是把刀收進刀鞘裡的動作。
收刀時刀鋒朝上，刀鞘也像是
同時往刀的方向滑動。

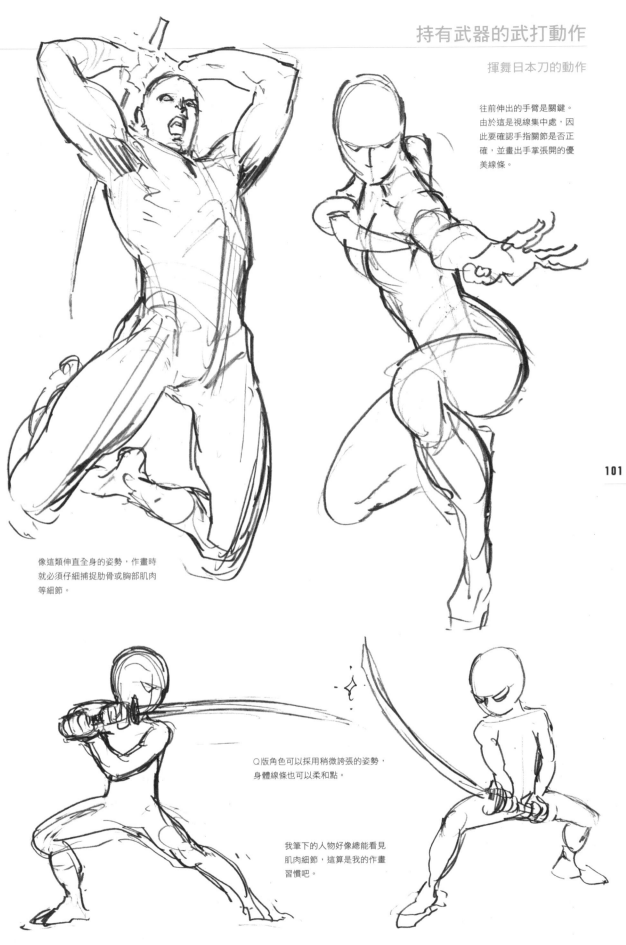

往前伸出的手臂是關鍵。
由於這是視線集中處,因
此要確認手指關節是否正
確,並畫出手掌張開的優
美線條。

像這類伸直全身的姿勢,作畫時
就必須仔細捕捉肋骨或胸部肌肉
等細節。

Q版角色可以採用稍微誇張的姿勢,
身體線條也可以柔和點。

我筆下的人物好像總能看見
肌肉細節,這算是我的作畫
習慣吧。

揮舞西洋劍等武器的動作

西方的劍有各種類型，譬如活用重量從上方敲
擊的大劍，或能夠快速進行刺擊的細劍等等。
思考姿勢時別忘了劍本身的特色。

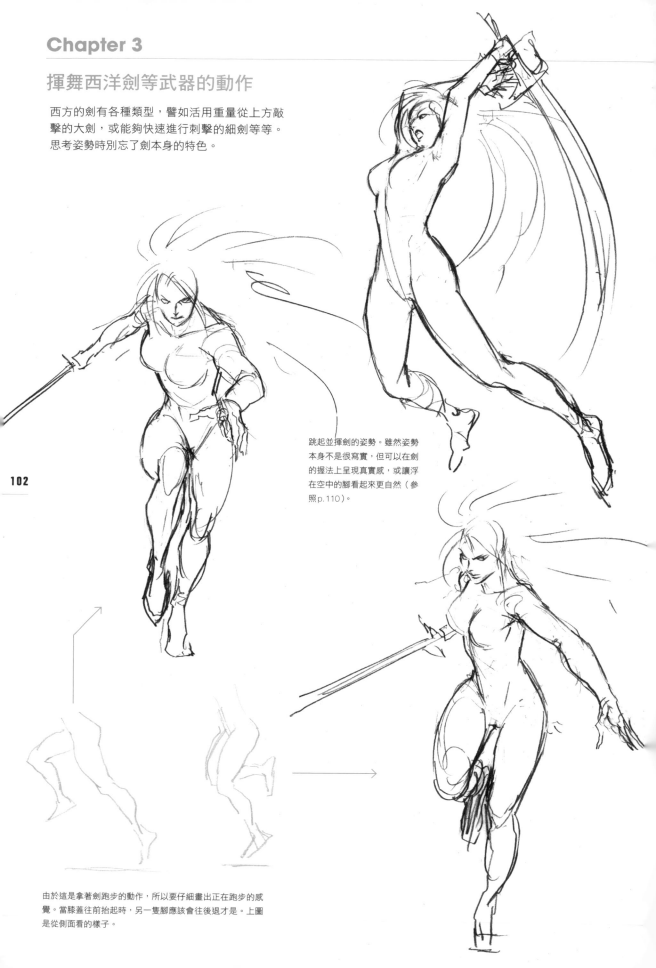

102

跳起並揮劍的姿勢。雖然姿勢
本身不是很寫實，但可以在劍
的握法上呈現真實感，或讓浮
在空中的腳看起來更自然（參
照p.110）。

由於這是拿著劍跑步的動作，所以要仔細畫出正在跑步的感
覺。當膝蓋往前抬起時，另一隻腳應該會往後退才是。上圖
是從側面看的樣子。

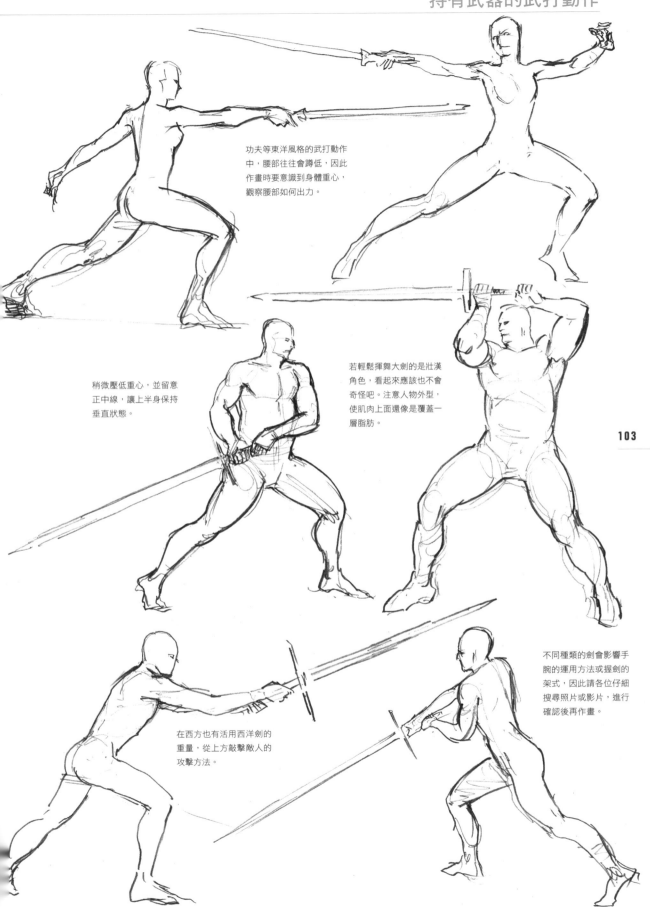

功夫等東洋風格的武打動作中，腰部往往會蹲低，因此作畫時要意識到身體重心，觀察腰部如何出力。

稍微壓低重心，並留意正中線，讓上半身保持垂直狀態。

若輕鬆揮舞大劍的是壯漢角色，看起來應該也不會奇怪吧。注意人物外型，使肌肉上面還像是覆蓋一層脂肪。

在西方也有活用西洋劍的重量，從上方敲擊敵人的攻擊方法。

不同種類的劍會影響手腕的運用方法或握劍的架式，因此請各位仔細搜尋照片或影片，進行確認後再作畫。

揮舞西洋劍等武器的動作

這邊我則畫了幾個Q版角色揮動西洋劍的
動作。

Q版角色拖著巨大、笨重的劍。身體往拖拉的方向
形成曲線（參照p.111）。

這是Q版角色跳起來並揮下劍的連環動作。跳起
來的同時，先把劍往後高舉過頭，接著配合落地
揮下劍。

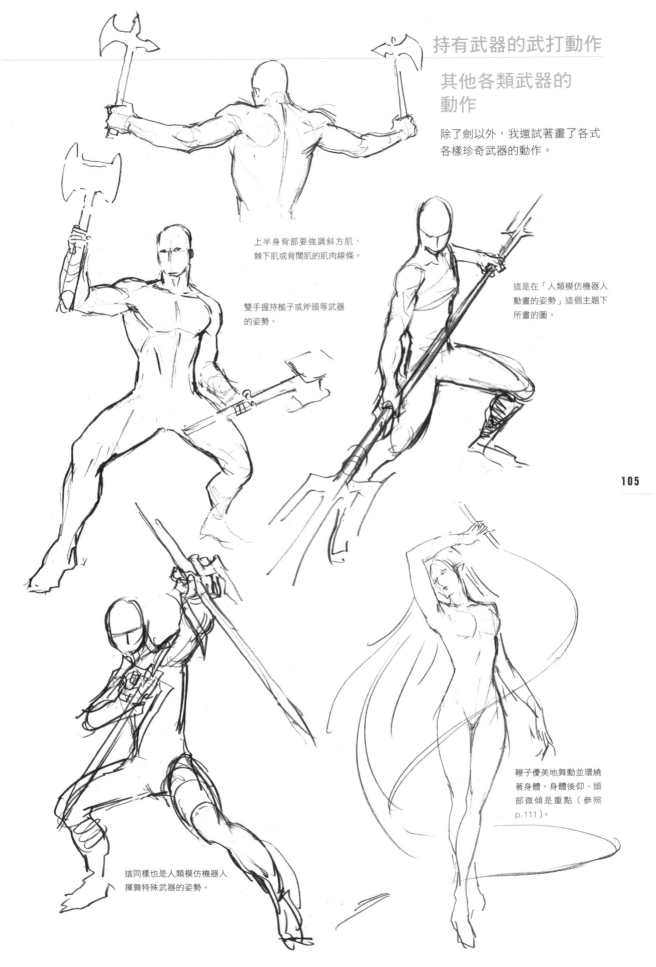

其他各類武器的
動作

除了劍以外，我還試著畫了各式
各樣珍奇武器的動作。

上半身背部要強調斜方肌、
棘下肌或背闊肌的肌肉線條。

雙手握持槌子或斧頭等武器
的姿勢。

這是在「人類模仿機器人
動畫的姿勢」這個主題下
所畫的圖。

鞭子優美地舞動並環繞
著身體。身體後仰、頭
部微傾是重點（參照
p.111）。

這同樣也是人類模仿機器人
揮舞特殊武器的姿勢。

手持盾牌與劍的動作

盾牌與劍常見於以中世紀為舞台的電影等作品。描繪手持盾牌與劍的動作時，特別需要思考盾牌的用法。

這是女性手握盾牌與劍的姿勢。我讓腰部大動作扭轉，強調胸部與屁股的曲線。

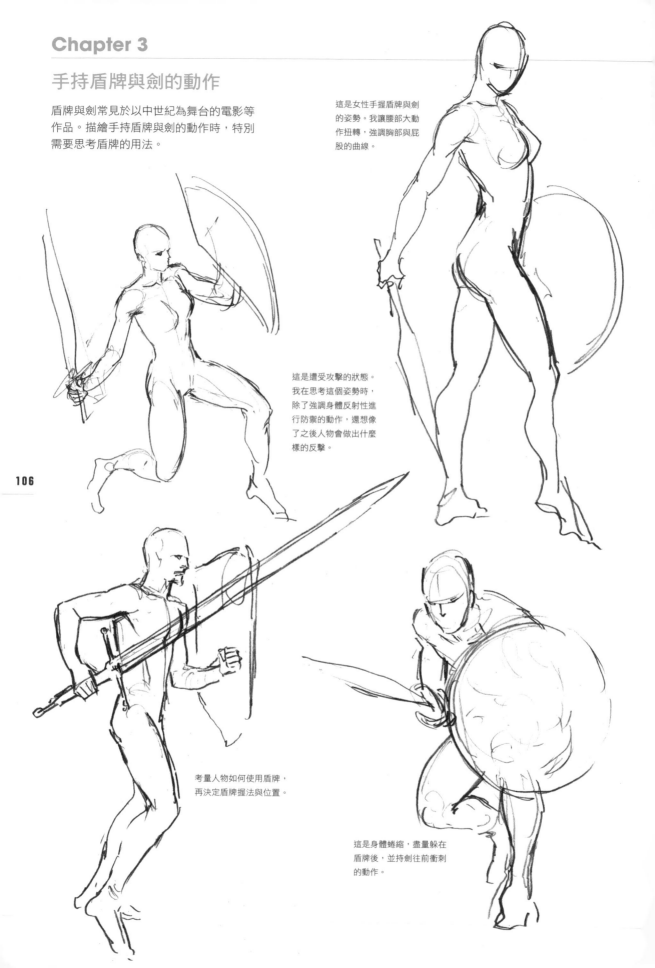

這是遭受攻擊的狀態。我在思考這個姿勢時，除了強調身體反射性進行防禦的動作，還想像了之後人物會做出什麼樣的反擊。

考量人物如何使用盾牌，再決定盾牌握法與位置。

這是身體蜷縮，盡量躲在盾牌後，並持劍往前衝刺的動作。

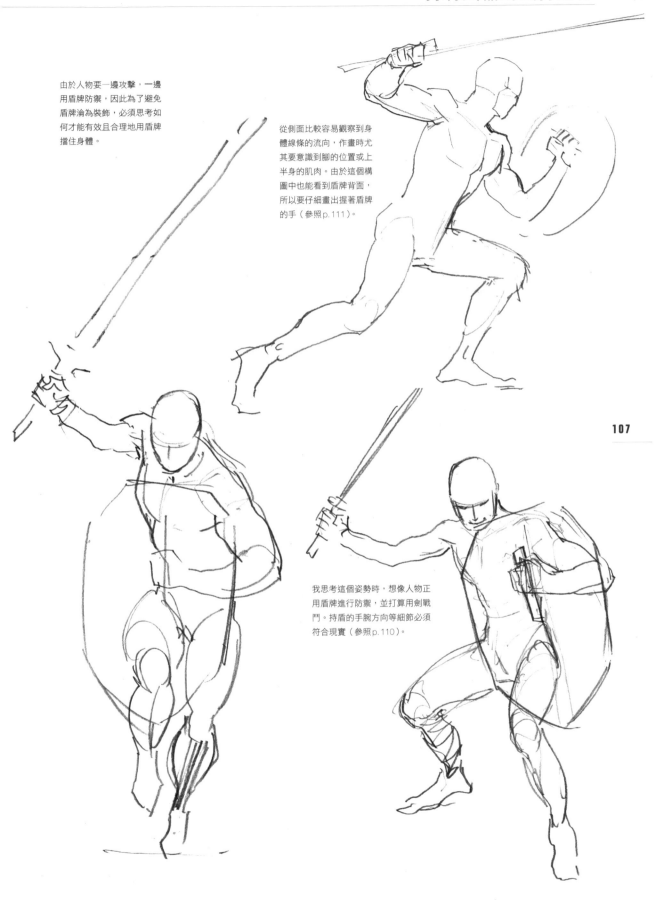

由於人物要一邊攻擊，一邊用盾牌防禦，因此為了避免盾牌淪為裝飾，必須思考如何才能有效且合理地用盾牌擋住身體。

從側面比較容易觀察到身體線條的流向，作畫時尤其要意識到腳的位置或上半身的肌肉。由於這個構圖中也能看到盾牌背面，所以要仔細畫出握著盾牌的手（參照p.111）。

107

我思考這個姿勢時，想像人物正用盾牌進行防禦，並打算用劍戰鬥。持盾的手腕方向等細節必須符合現實（參照p.110）。

Chapter 3

揮舞小刀等短兵器的動作

這邊畫了幾種揮舞小刀的姿勢。跟劍不同，小刀是輕便的小型武器，因此身體可以做出更多樣化的動作。

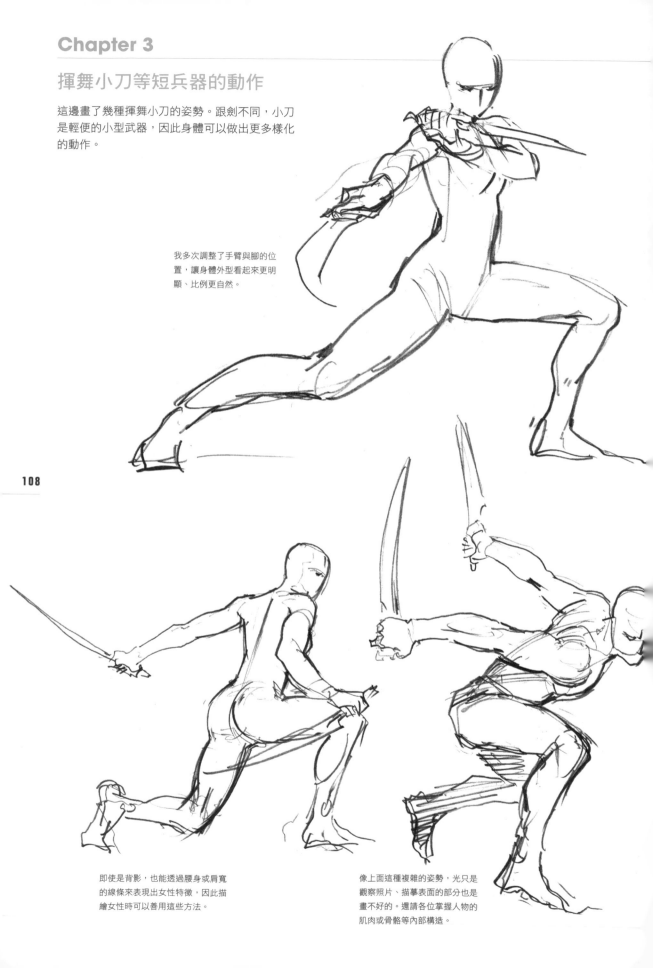

我多次調整了手臂與腳的位置，讓身體外型看起來更明顯、比例更自然。

即使是背影，也能透過腰身或肩寬的線條來表現出女性特徵，因此描繪女性時可以善用這些方法。

像上面這種複雜的姿勢，光只是觀察照片、描摹表面的部分也是畫不好的。還請各位掌握人物的肌肉或骨骼等內部構造。

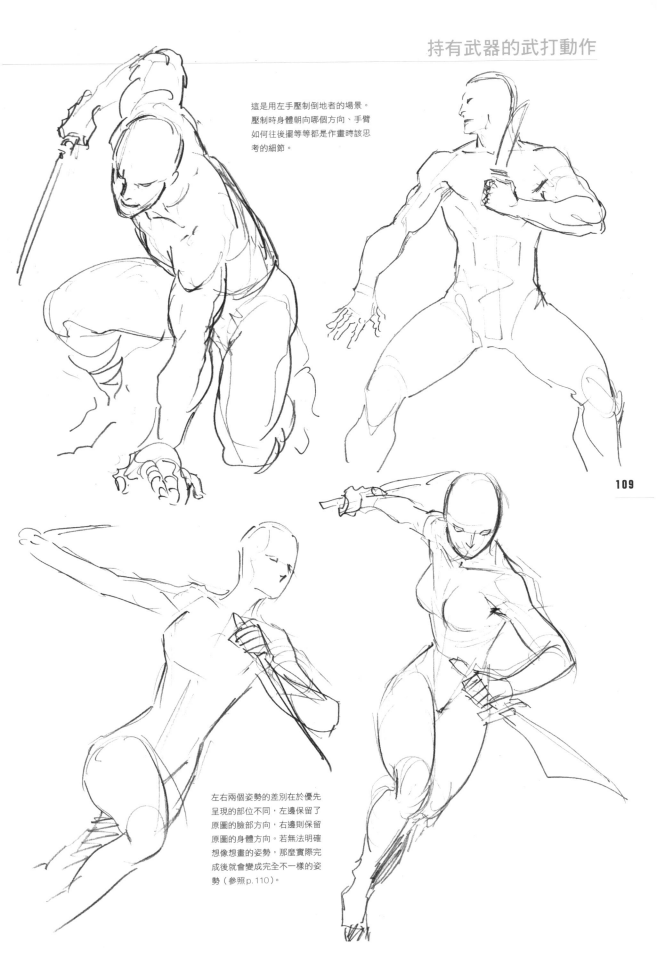

這是用左手壓制倒地者的場景。壓制時身體朝向哪個方向、手臂如何往後擺等等都是作畫時該思考的細節。

左右兩個姿勢的差別在於優先呈現的部位不同，左邊保留了原圖的臉部方向，右邊則保留原圖的身體方向。若無法明確想像想畫的姿勢，那麼實際完成後就會變成完全不一樣的姿勢（參照p.110）。

武打動作的修改講座 ④

修改揮舞刀劍的武打動作

這邊修改了多種揮舞刀劍或小刀等武器的武打動作。若各位是參考資料照片來作畫，
那麼可以仔細觀察人物的肌肉或骨骼，這樣能畫出更精確、有力的動作。

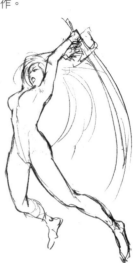

這是把劍高舉過頭，並在空
中揮劍的動作。由於雙手握
劍時，兩隻手臂不會以完全
相同的方式伸直，所以原圖
中握劍的位置看起來並不自
然。

首先，這個姿勢沒辦法跑步，
需要了解人類跑步時如何運用
雙腳。先考量身體各部位之間
是如何連接的，再思考想要做
出的動作。

左邊是刻意讓臉朝向正面的姿
勢，看起來像是海報上常用的
構圖。右邊進一步放鬆，省去
不必要的力氣。

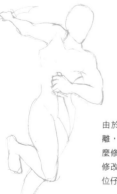
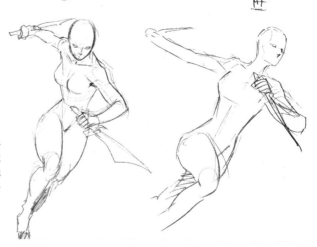

由於上半身與下半身幾乎像是分
離，彼此做出不同動作，所以該怎
麼修改讓我苦思許久，最後我乾脆
修改成2個不同版本的動作。請各
位仔細了解人體構造。

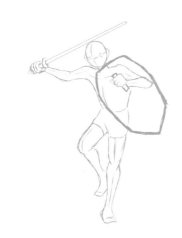 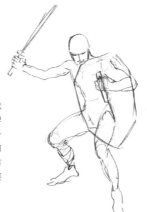 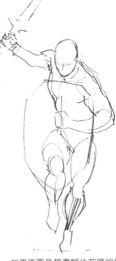

考量到盾牌握柄的位置，我修正了手腕的角度與盾牌的位置。由於原圖裡明明身體後仰，劍看起來卻像在前方，因此我調整了身體方向，讓下半身與上半身的姿勢看起來更自然。

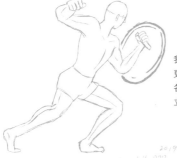 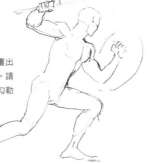

我調整了身體比例，畫出更正確的肌肉與骨骼。請各位作畫時，在腦中勾勒立體的人物動作。

如果原圖是想畫腳往前踏的樣子，那麼也可以修改成上圖這樣膝蓋抬高，像是在跑步的動作，並配合下半身，調整上半身的角度與位置。

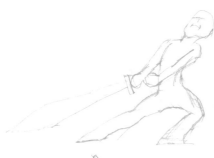 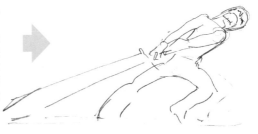

既然右腳緊踩地面，我覺得左腳稍微浮空也沒關係，所以就讓左腳浮起來了。因為原圖看起來有種屁股翹高、腰沒打直的感覺，所以我重新調整了腳到上半身的線條，讓整個動作看起來自然些。

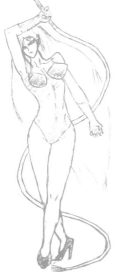 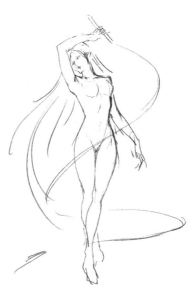

這是揮鞭的姿勢。由於左肩看起來有點用力過度，因此我調整身體比例，讓肩膀放鬆。另外因為身體後仰，我也讓人物的臉稍微往側邊傾。

揮舞長槍或棍等長兵器的動作

這些是揮舞長槍或長棍等長柄武器的各種姿勢。因為每種武器的姿勢都有各自的特色，請各位仔細確認。

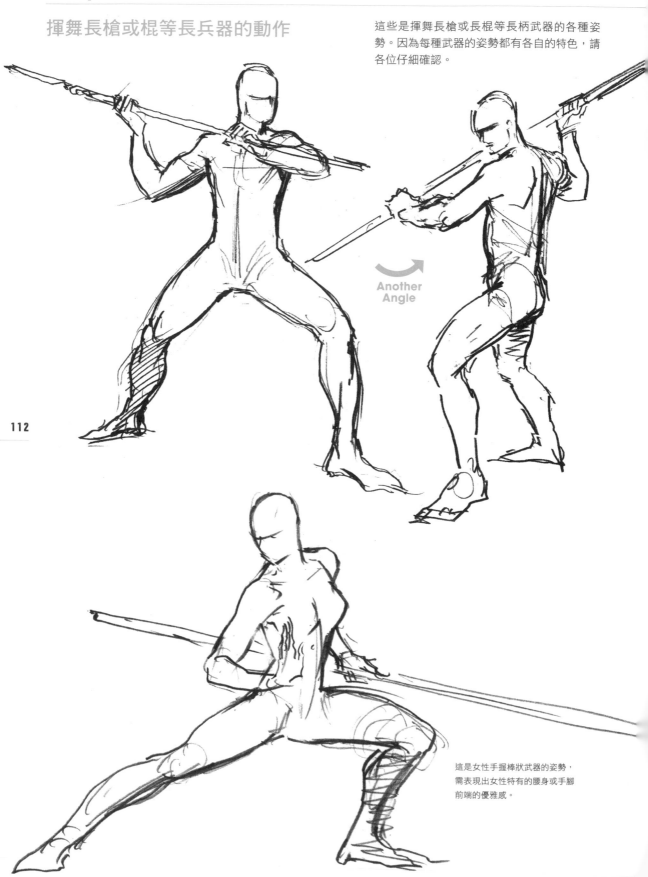

Another Angle

這是女性手握棒狀武器的姿勢，需表現出女性特有的腰身或手腳前端的優雅感。

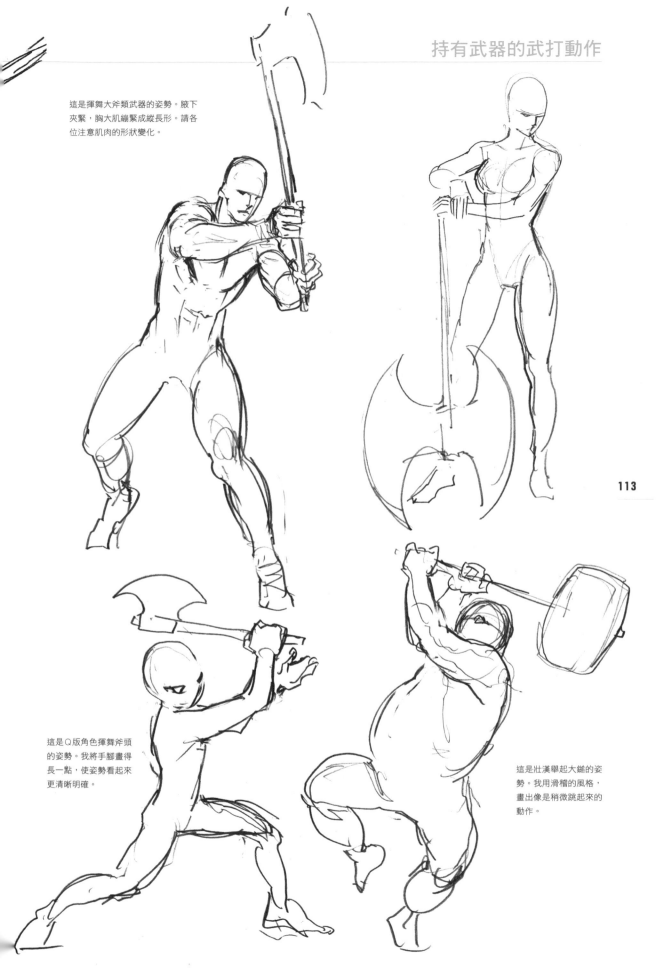

這是揮舞大斧類武器的姿勢。腋下
夾緊,胸大肌繃緊成縱長形。請各
位注意肌肉的形狀變化。

這是Q版角色揮舞斧頭
的姿勢。我將手腳畫得
長一點,使姿勢看起來
更清晰明確。

這是壯漢舉起大鎚的姿
勢。我用滑稽的風格,
畫出像是稍微跳起來的
動作。

手持手槍的動作

這邊畫了多種舉起手槍的姿勢，包含電影裡那些誇張的舉槍動作，可說光是舉槍，就有各式各樣的類型。

由於描繪舉槍的手是非常困難的事，因此我覺得準備轉輪手槍與自動手槍的模型槍各一把當成參考資料會比較好。

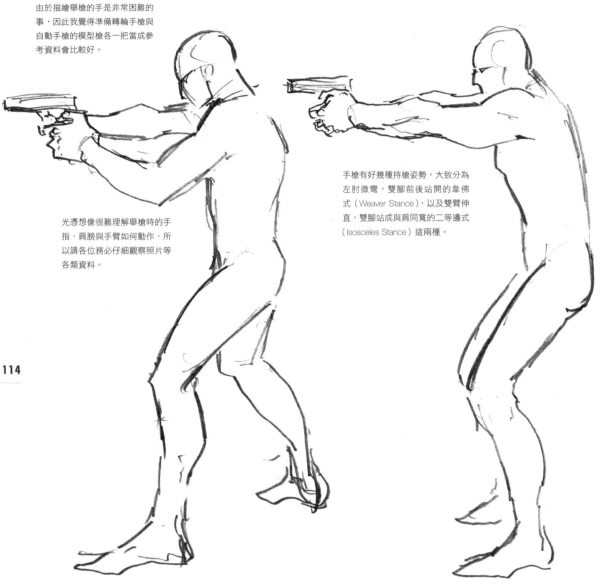

手槍有好幾種持槍姿勢，大致分為左肘微彎，雙腳前後站開的韋佛式（Weaver Stance），以及雙臂伸直，雙腳站成與肩同寬的二等邊式（Isosceles Stance）這兩種。

光憑想像很難理解舉槍時的手指、肩膀與手臂如何動作，所以請各位務必仔細觀察照片等各類資料。

手臂的肌肉形狀

作畫時要留意持槍射擊中的手臂肌肉會是什麼形狀。請參考照片或影片等資料確認肌肉的形狀吧。

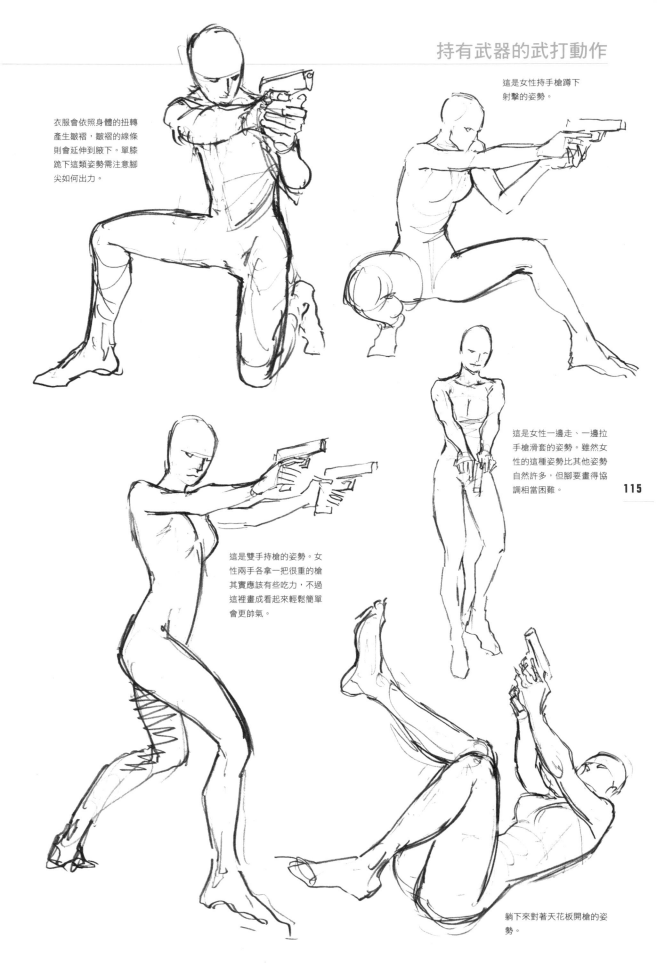

這是女性持手槍蹲下
射擊的姿勢。

衣服會依照身體的扭轉
產生皺褶，皺褶的線條
則會延伸到腋下。單膝
跪下這類姿勢需注意腳
尖如何出力。

這是女性一邊走、一邊拉
手槍滑套的姿勢。雖然女
性的這種姿勢比其他姿勢
自然許多，但腳要畫得協
調相當困難。

115

這是雙手持槍的姿勢。女
性兩手各拿一把很重的槍
其實應該有些吃力，不過
這裡畫成看起來輕鬆簡單
會更帥氣。

躺下來對著天花板開槍的姿
勢。

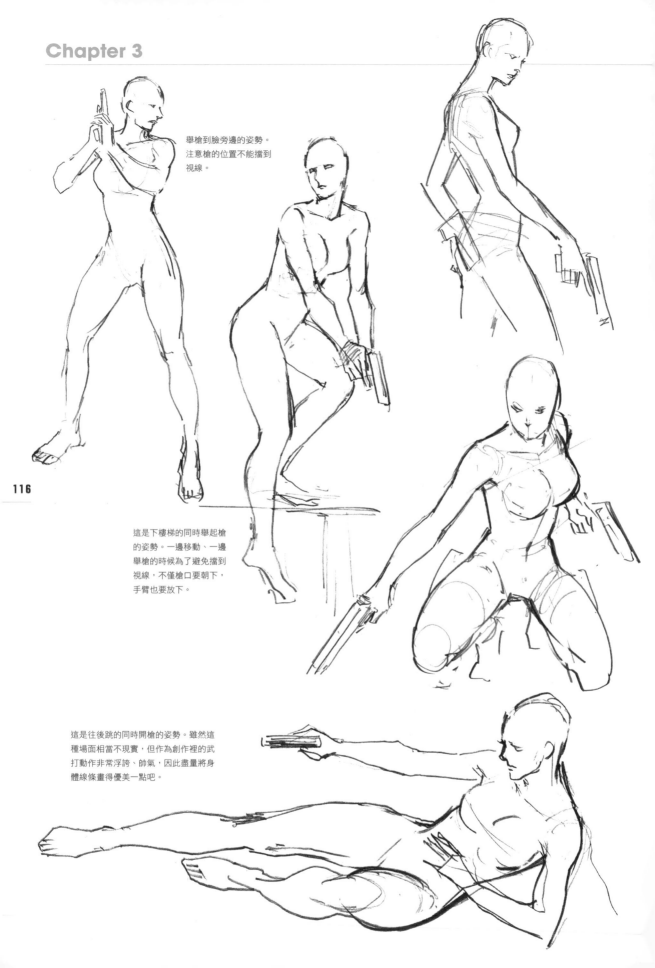

舉槍到臉旁邊的姿勢。
注意槍的位置不能擋到
視線。

這是下樓梯的同時舉起槍
的姿勢。一邊移動、一邊
舉槍的時候為了避免擋到
視線，不僅槍口要朝下，
手臂也要放下。

這是往後跳的同時開槍的姿勢。雖然這
種場面相當不現實，但作為創作裡的武
打動作非常浮誇、帥氣，因此盡量將身
體線條畫得優美一點吧。

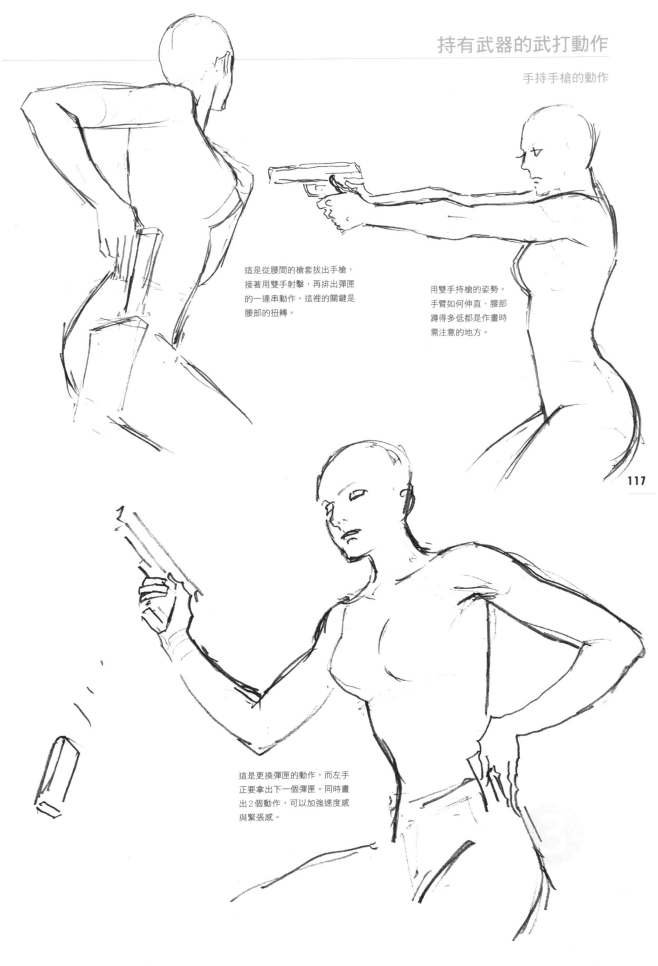

這是從腰間的槍套拔出手槍，
接著用雙手射擊，再排出彈匣
的一連串動作。這裡的關鍵是
腰部的扭轉。

用雙手持槍的姿勢。
手臂如何伸直、腰部
蹲得多低都是作畫時
需注意的地方。

117

這是更換彈匣的動作，而左手
正要拿出下一個彈匣。同時畫
出2個動作，可以加強速度感
與緊張感。

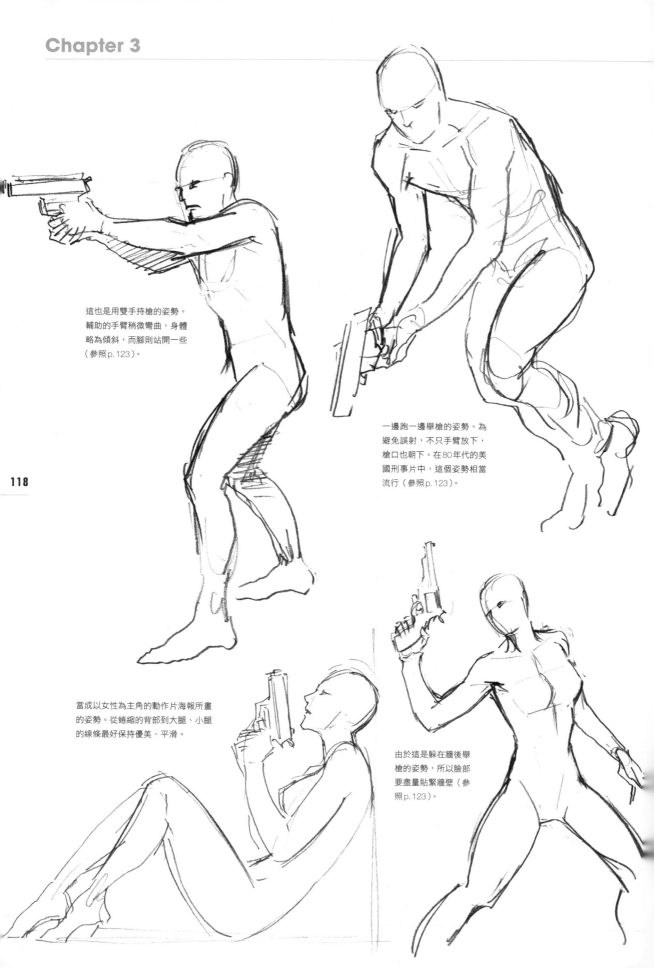

這也是用雙手持槍的姿勢。
輔助的手臂稍微彎曲，身體
略為傾斜，而腳則站開一些
（參照p.123）。

一邊跑一邊舉槍的姿勢。為
避免誤射，不只手臂放下，
槍口也朝下。在80年代的美
國刑事片中，這個姿勢相當
流行（參照p.123）。

當成以女性為主角的動作片海報所畫
的姿勢。從蜷縮的背部到大腿、小腿
的線條最好保持優美、平滑。

由於這是躲在牆後舉
槍的姿勢，所以臉部
要盡量貼緊牆壁（參
照p.123）。

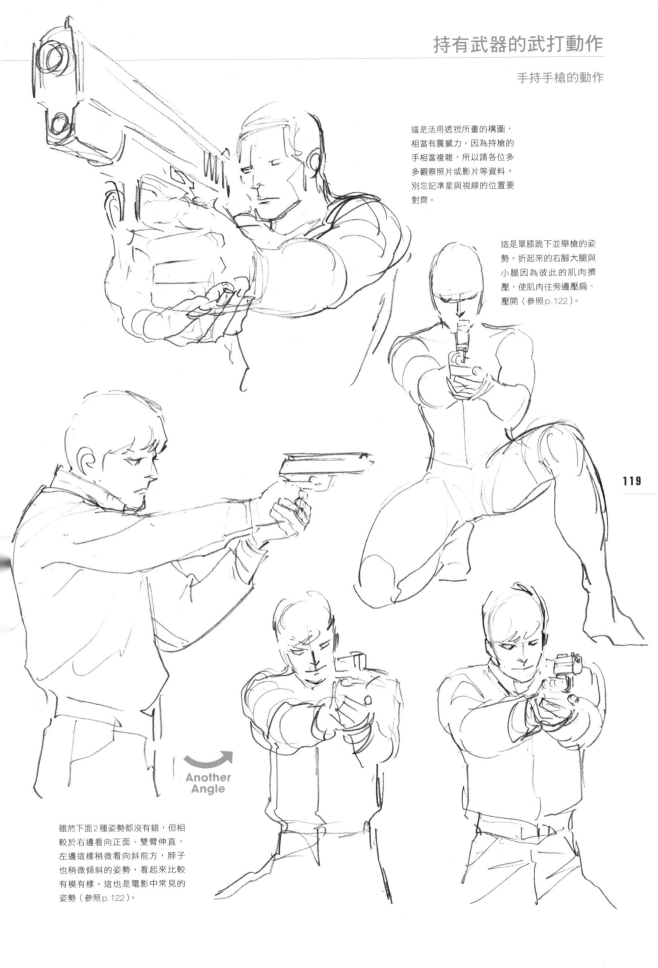

這是活用透視所畫的構圖，相當有震撼力。因為持槍的手相當複雜，所以請各位多多觀察照片或影片等資料。別忘記準星與視線的位置要對齊。

這是單膝跪下並舉槍的姿勢。折起來的右腳大腿與小腿因為彼此的肌肉擠壓，使肌肉往旁邊壓扁、壓開（參照p.122）。

119

Another Angle

雖然下面2種姿勢都沒有錯，但相較於右邊看向正面、雙臂伸直，左邊這樣稍微看向斜前方，脖子也稍微傾斜的姿勢，看起來比較有模有樣。這也是電影中常見的姿勢（參照p.122）。

另有一種稱為C.A.R（Center Axis
Relock）系統的最新持槍姿勢，這種射
擊方式可以讓人在狹窄的地方一邊移
動，一邊快速舉起手槍應戰。持槍時，
手槍舉在貼近身體的位置，而且並非以
視線對準槍，而是用槍對準視線。在描
繪動畫時需要注意到這一點。

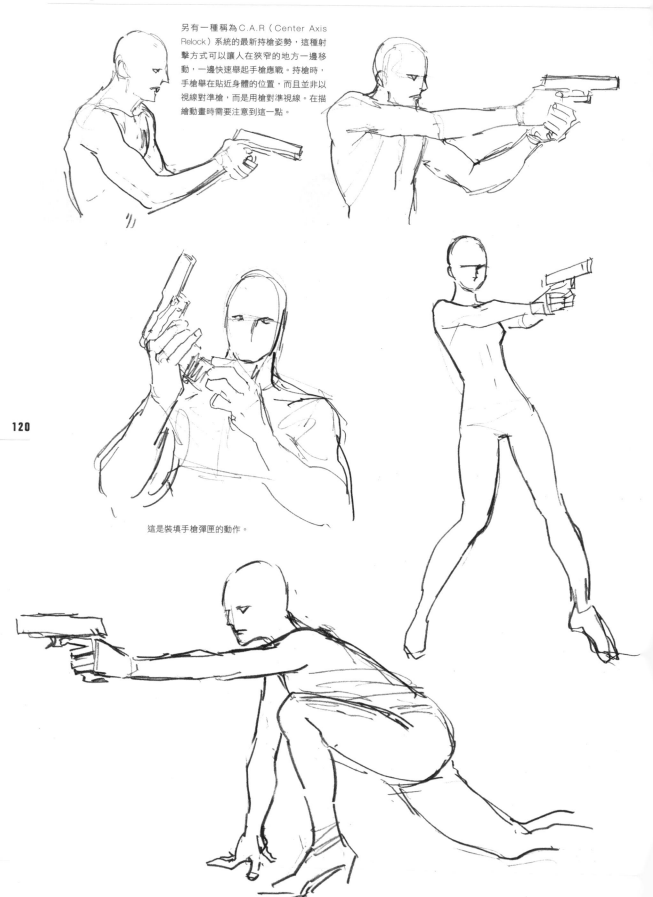

這是裝填手槍彈匣的動作。

手持削短型散彈槍的動作

像是把雙管散彈槍的槍身削斷的削短型散彈槍，是科幻動作電影中的常客，不僅比手槍更大，也更具有重量感。這邊畫的是活用削短型散彈槍的帥氣姿勢。

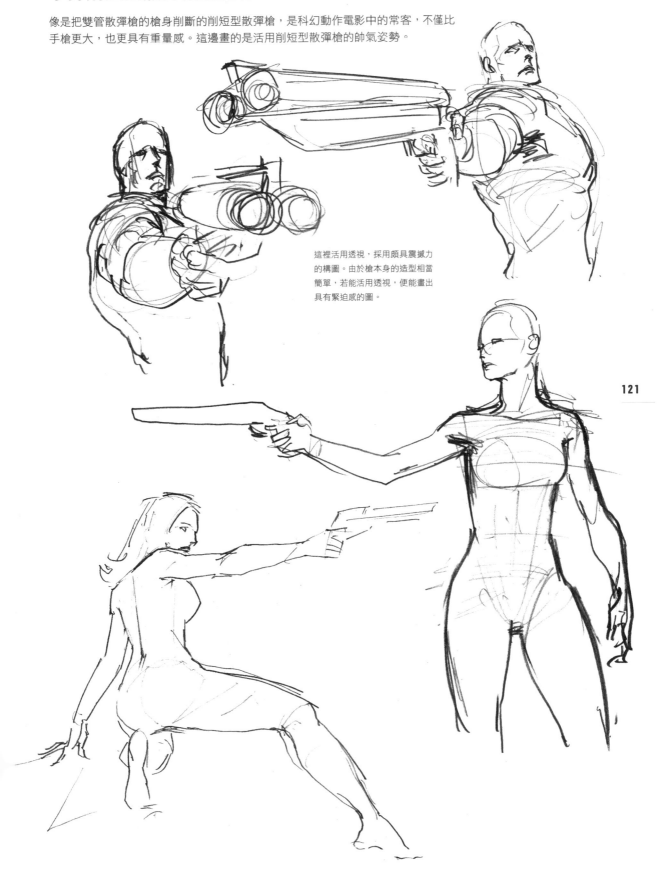

這裡活用透視，採用頗具震撼力的構圖。由於槍本身的造型相當簡單，若能活用透視，便能畫出具有緊迫感的圖。

武打動作的修改講座 ⑤

修改持槍的動作

這邊修改的是拿著槍械等武器的動作。

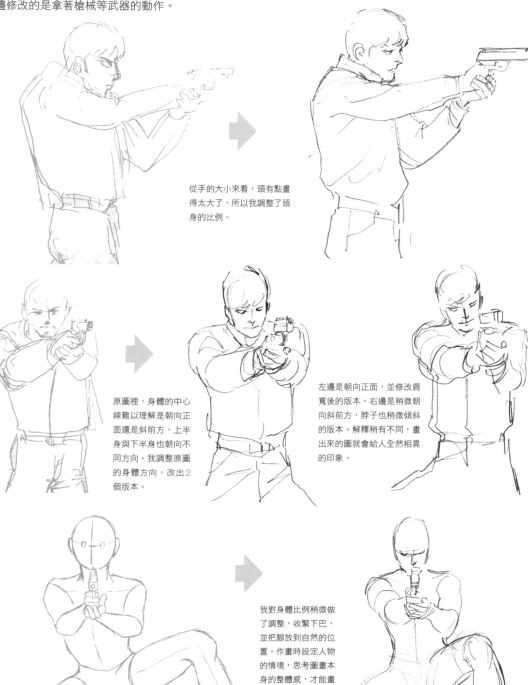

從手的大小來看,頭有點畫得太大了,所以我調整了頭身的比例。

原圖裡,身體的中心線難以理解是朝向正面還是斜前方,上半身與下半身也朝向不同方向。我調整原圖的身體方向,改出2個版本。

左邊是朝向正面,並修改肩寬後的版本。右邊是稍微朝向斜前方,脖子也稍微傾斜的版本。解釋稍有不同,畫出來的圖就會給人全然相異的印象。

我對身體比例稍微做了調整,收緊下巴,並把腳放到自然的位置。作畫時設定人物的情境,思考圖畫本身的整體感,才能畫出有說服力的圖。

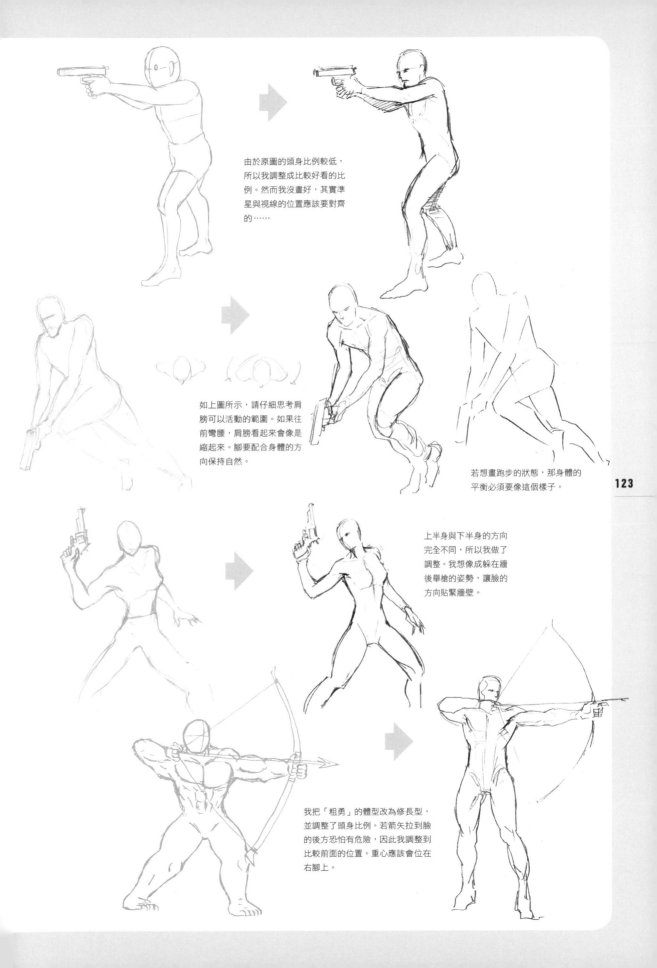

由於原圖的頭身比例較低，所以我調整成比較好看的比例。然而我沒畫好，其實準星與視線的位置應該要對齊的……

如上圖所示，請仔細思考肩膀可以活動的範圍。如果往前彎腰，肩膀看起來會像是縮起來。腳要配合身體的方向保持自然。

若想畫跑步的狀態，那身體的平衡必須要像這個樣子。

上半身與下半身的方向完全不同，所以我做了調整。我想像成躲在牆後舉槍的姿勢，讓臉的方向貼緊牆壁。

我把「粗勇」的體型改為修長型，並調整了頭身比例。若箭矢拉到臉的後方恐怕有危險，因此我調整到比較前面的位置。重心應該會位在右腳上。

散彈槍、機關槍與步槍的動作

這邊畫的是手持較長、較大的槍械擺出的各種姿勢。跟手槍相比動作比較不明顯，所以大多是單純持槍的帥氣姿勢。

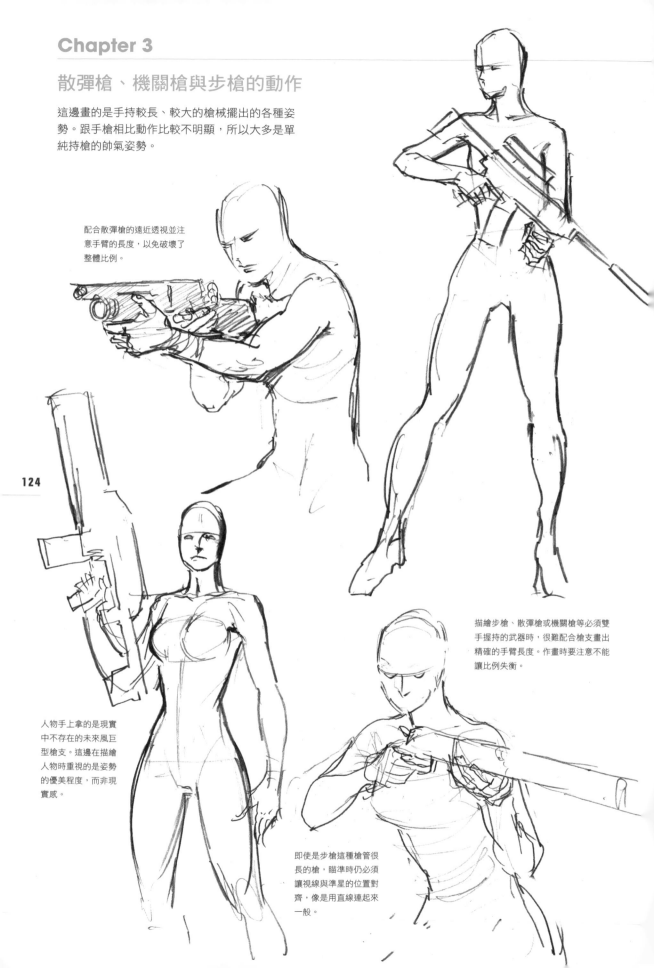

配合散彈槍的遠近透視並注意手臂的長度，以免破壞了整體比例。

124

人物手上拿的是現實中不存在的未來風巨型槍支。這邊在描繪人物時重視的是姿勢的優美程度，而非現實感。

描繪步槍、散彈槍或機關槍等必須雙手握持的武器時，很難配合槍支畫出精確的手臂長度。作畫時要注意不能讓比例失衡。

即使是步槍這種槍管很長的槍，瞄準時仍必須讓視線與準星的位置對齊，像是用直線連起來一般。

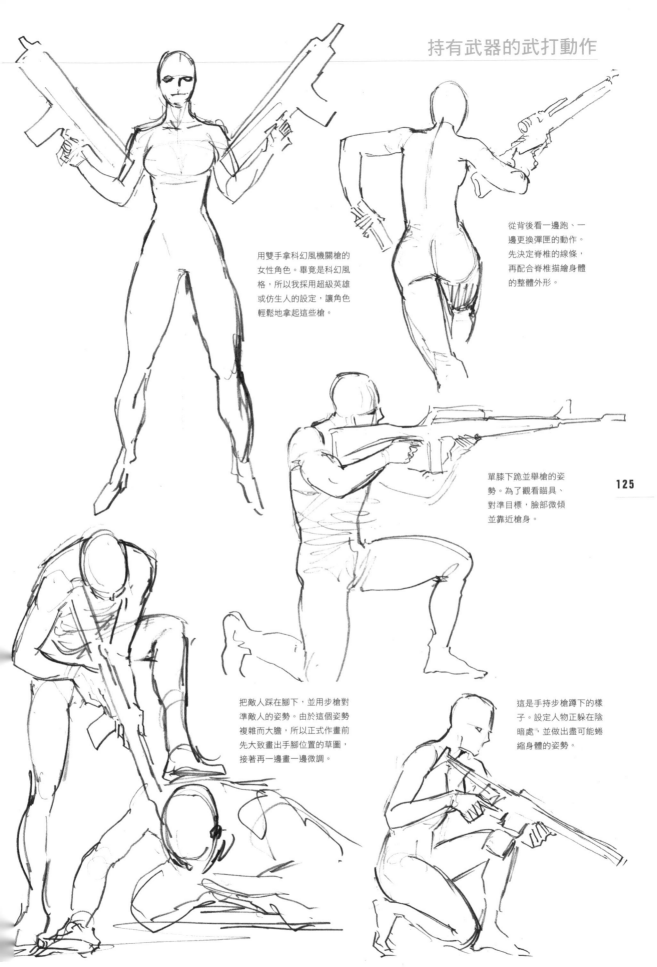

用雙手拿科幻風機關槍的
女性角色。畢竟是科幻風
格,所以我採用超級英雄
或仿生人的設定,讓角色
輕鬆地拿起這些槍。

從背後看一邊跑、一
邊更換彈匣的動作。
先決定脊椎的線條,
再配合脊椎描繪身體
的整體外形。

單膝下跪並舉槍的姿
勢。為了觀看瞄具、
對準目標,臉部微傾
並靠近槍身。

把敵人踩在腳下,並用步槍對
準敵人的姿勢。由於這個姿勢
複雜而大膽,所以正式作畫前
先大致畫出手腳位置的草圖,
接著再一邊畫一邊微調。

這是手持步槍蹲下的樣
子。設定人物正躲在陰
暗處,並做出盡可能蜷
縮身體的姿勢。

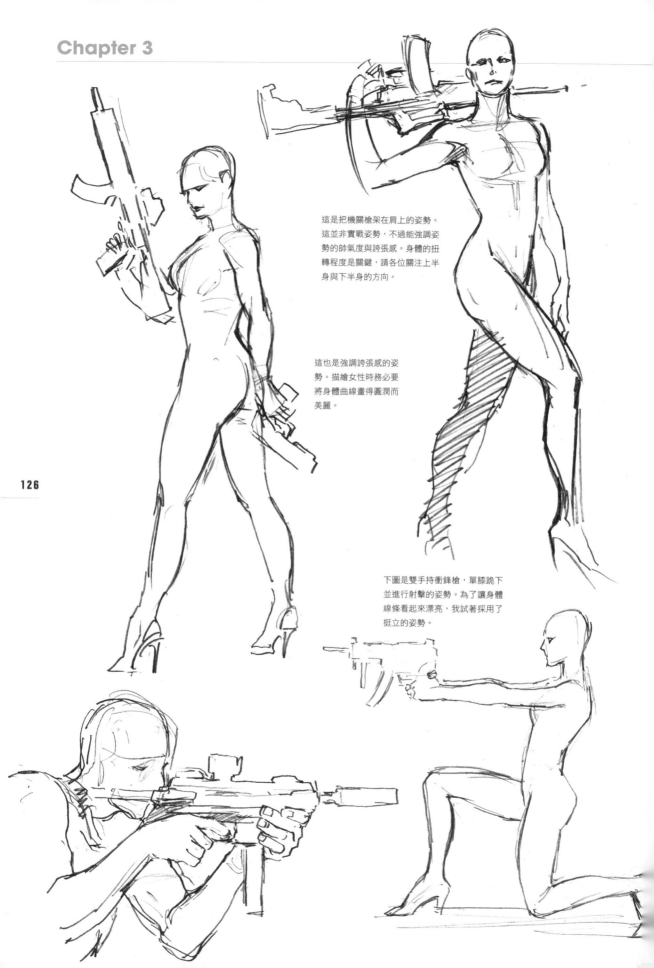

這是把機關槍架在肩上的姿勢。
這並非實戰姿勢,不過能強調姿
勢的帥氣度與誇張感。身體的扭
轉程度是關鍵,請各位關注上半
身與下半身的方向。

這也是強調誇張感的姿
勢。描繪女性時務必要
將身體曲線畫得圓潤而
美麗。

下圖是雙手持衝鋒槍,單膝跪下
並進行射擊的姿勢。為了讓身體
線條看起來漂亮,我試著採用了
挺立的姿勢。

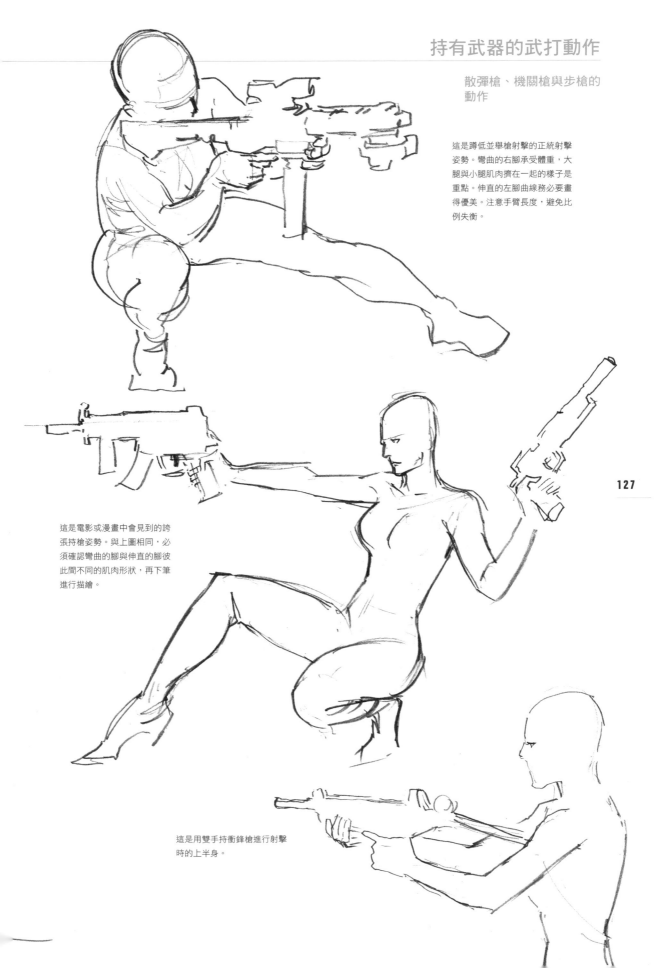

散彈槍、機關槍與步槍的
動作

這是蹲低並舉槍射擊的正統射擊
姿勢。彎曲的右腳承受體重,大
腿與小腿肌肉擠在一起的樣子是
重點。伸直的左腳曲線務必要畫
得優美。注意手臂長度,避免比
例失衡。

127

這是電影或漫畫中會見到的誇
張持槍姿勢。與上圖相同,必
須確認彎曲的腳與伸直的腳彼
此間不同的肌肉形狀,再下筆
進行描繪。

這是用雙手持衝鋒槍進行射擊
時的上半身。

弓箭的動作

有西方的弓與日本弓道的弓等，
持弓的姿勢也五花八門。

這是拉弓姿勢的背面圖。
我在作畫時特別強調了背
部的優美線條。

Another Angle

女性的體型比較難畫，我常
多次重畫女性的腳。像這類
單純站立的姿勢反而難以塑
造整體感。

拉弓的姿勢中，很難畫出身
體的反弓。這裡我讓人物稍
微往後仰。

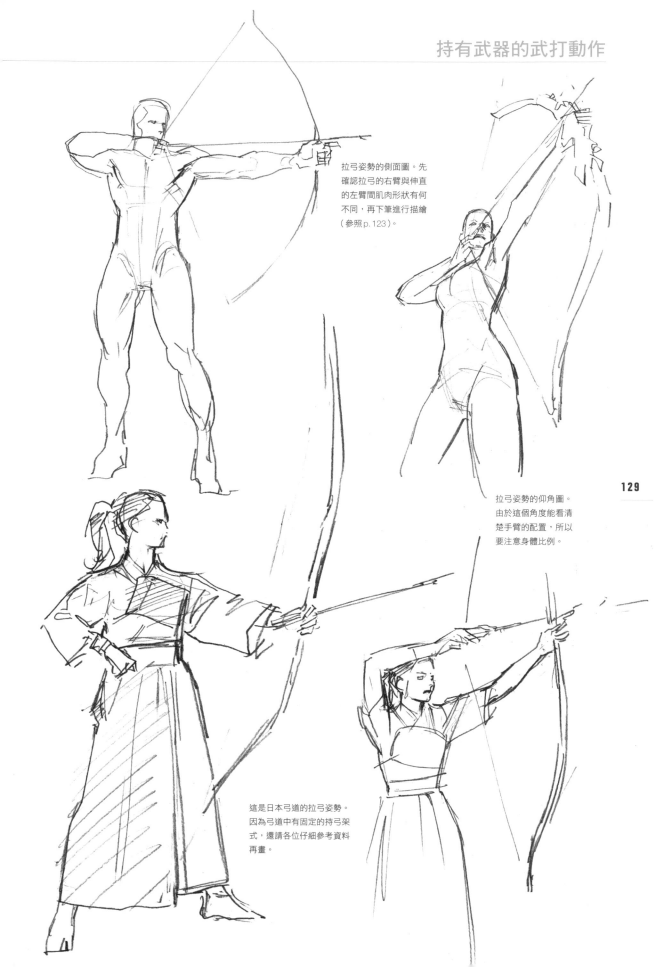

拉弓姿勢的側面圖。先
確認拉弓的右臂與伸直
的左臂間肌肉形狀有何
不同，再下筆進行描繪
（參照p.123）。

拉弓姿勢的仰角圖。
由於這個角度能看清
楚手臂的配置，所以
要注意身體比例。

這是日本弓道的拉弓姿勢。
因為弓道中有固定的持弓架
式，還請各位仔細參考資料
再畫。

129

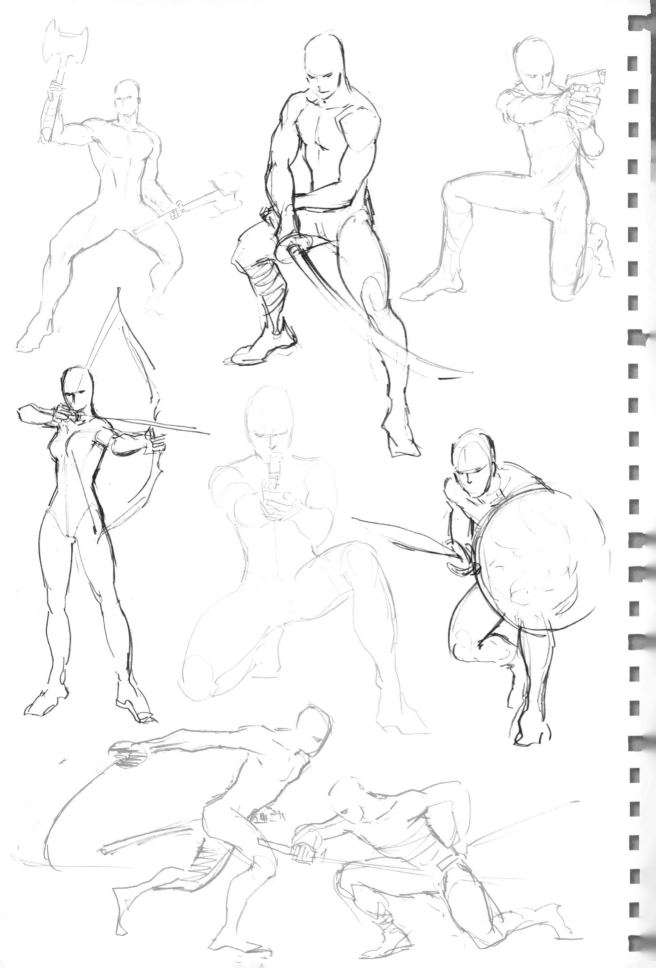

Chapter 4

武打動作定格動畫

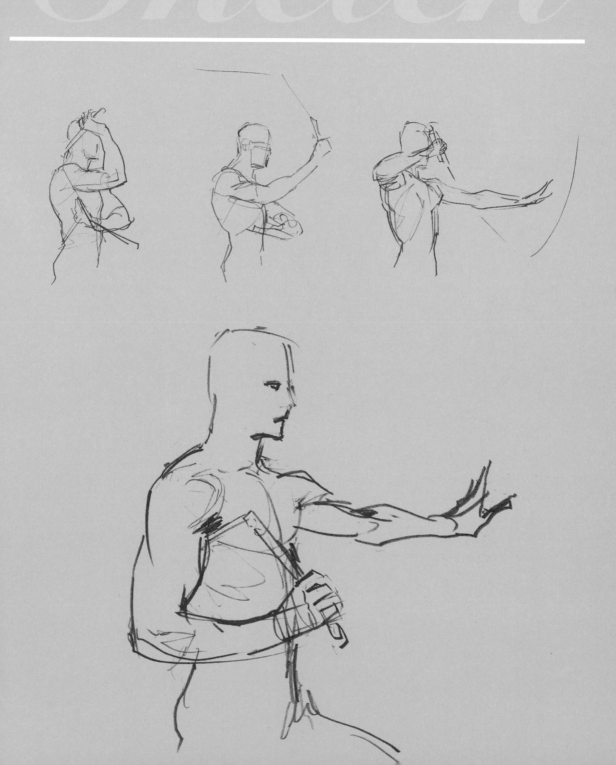

武打動作定格動畫

在本章中,我試著參考影片,重現整個武打動作。我將武打動作的一部分分割成連環動作,並畫成以下的形式。

高踢　這是少女做出高踢的場面。仔細觀察踢擊時腳的軌跡,再細心地畫下來。

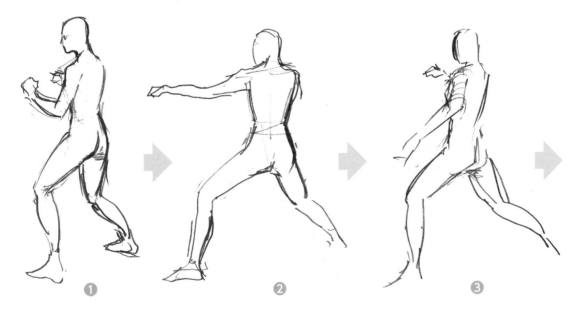

❶　　❷　　❸

旋轉身體的同時做出迴旋踢

與上面同樣都是少女旋轉身體後,再做出迴旋踢的場面。
雖然動作有些複雜,但仍要仔細觀察腳以外的身體動作。

注意❸用手臂保持身體
平衡的動作。

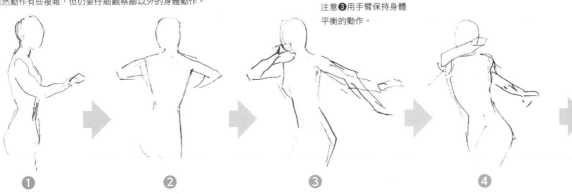

❶　　❷　　❸　　❹

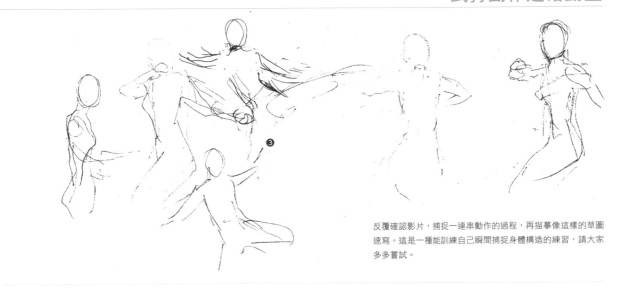

反覆確認影片，捕捉一連串動作的過程，再描摹像這樣的草圖速寫。這是一種能訓練自己瞬間捕捉身體構造的練習，請大家多多嘗試。

從❶的預備姿勢踏出一步變成❷的狀態。❸到❹之間手臂的動作愈來愈大。為了讓從上面旋進來的高踢軌跡更清晰一點，我插入了❺的畫格。❻畫的則是過渡的多餘動作，能讓動作看起來更簡單明瞭。實際的動作應該是下面的狀態。

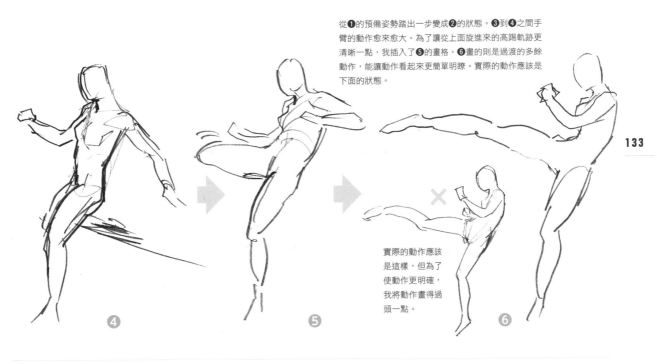

實際的動作應該是這樣，但為了使動作更明確，我將動作畫得過頭一點。

❹　　❺　　❻

踢擊後把腳收回來，接著腳踩回地上。

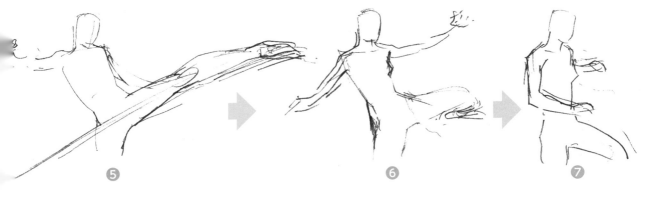

❺　　❻　　❼

Chapter 4

跳起後做出迴旋踢

這是少女跳起來，並順勢踢出迴旋踢的場面。由於這個動作比前一頁的踢擊更猛烈，
所以一直到最後的迴旋踢為止，都保持跳起的狀態。

跳起後暫且落地的樣子。

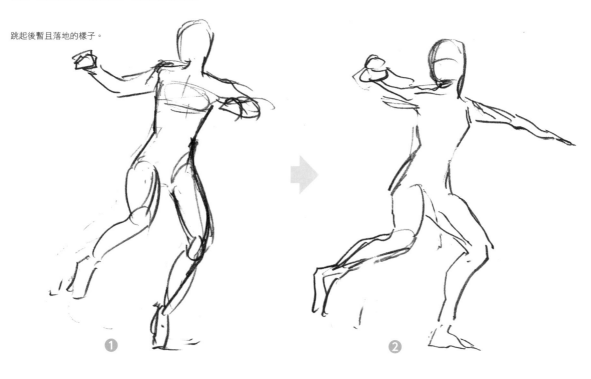

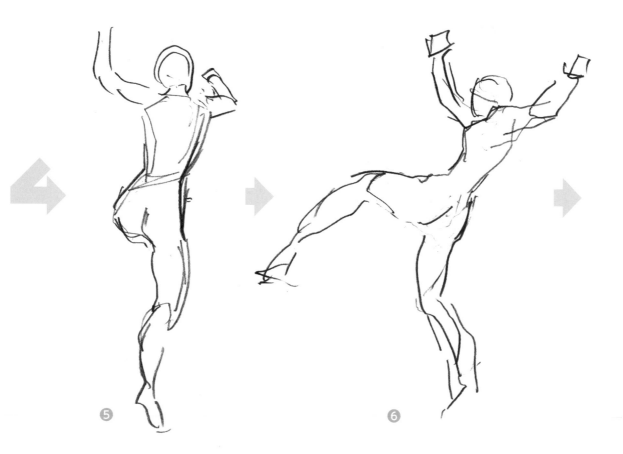

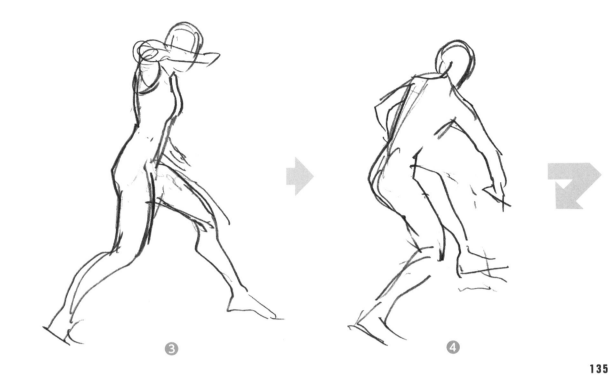

③

④

因為跳起的力道很強,所以在踢出迴旋踢
的時候,身體仍然浮在半空中。

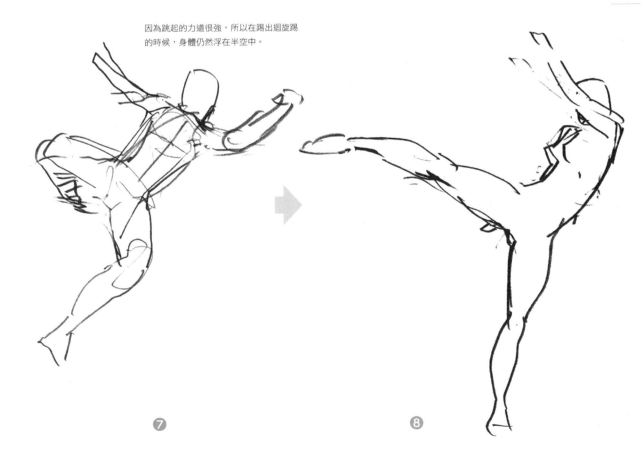

⑦

⑧

Chapter 4

揮舞雙截棍

這是揮舞雙截棍的連環動作。短時間內各種動作交錯在一起，可說相當複雜。請各位逐幀暫停影片，仔細觀察整個動作吧。

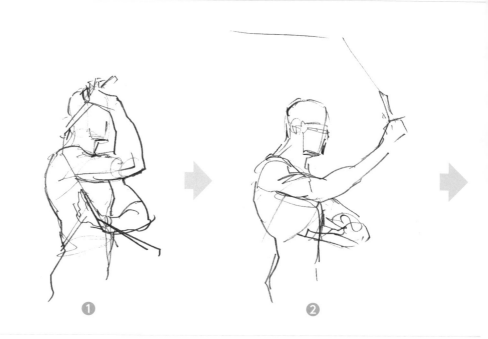

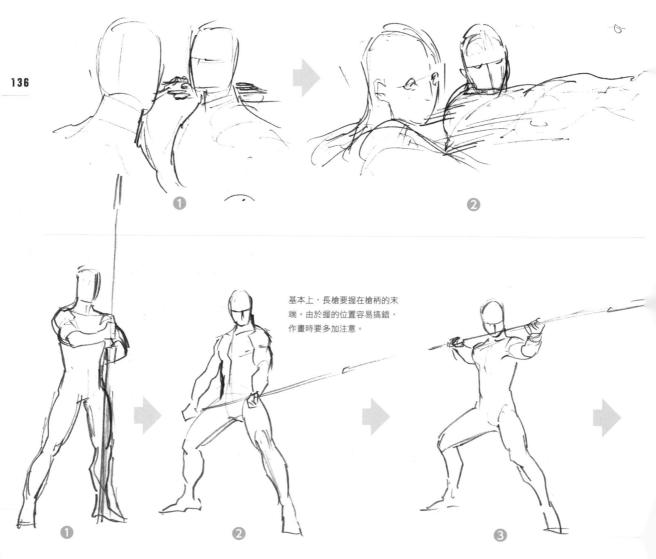

基本上，長槍要握在槍柄的末端。由於握的位置容易搞錯，作畫時要多加注意。

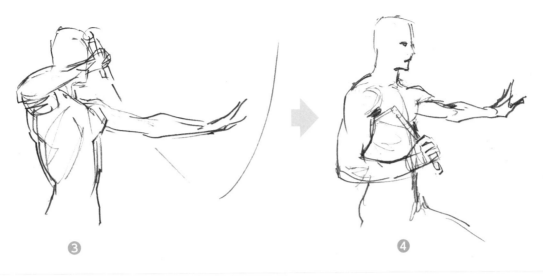

③

④

用手肘攻擊

這是功夫電影的一個鏡頭。雖然右直拳被閃過了，但順勢換成用手肘攻擊，讓對手吃一記肘擊。雖然動作不是很好看懂，但這類運鏡特別的動作也不失為一個練習的好機會，各位不妨多加嘗試。

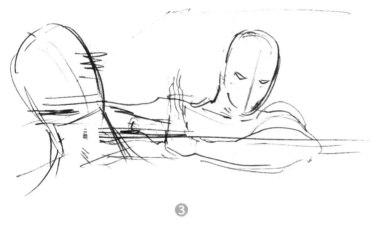

③

用長槍刺擊

這是歷史劇裡用長槍比武的場面。我重現了彼此呼應比賽開始的信號，用長槍突刺的動作。

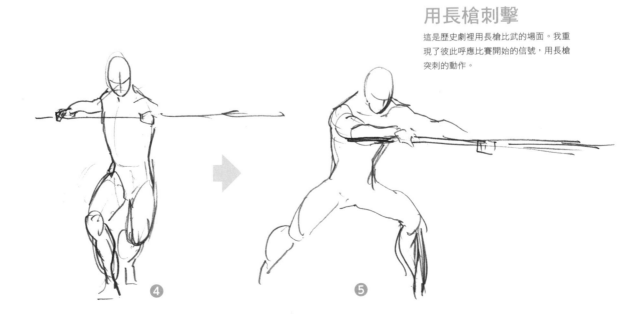

④

⑤

揮劍做出耍帥動作

這是在演出效果誇張的動作片中，角色
打倒敵人後，像舞劍般擺出帥氣姿勢的
場面。我試著盡可能地重現這個相當複
雜的動作。

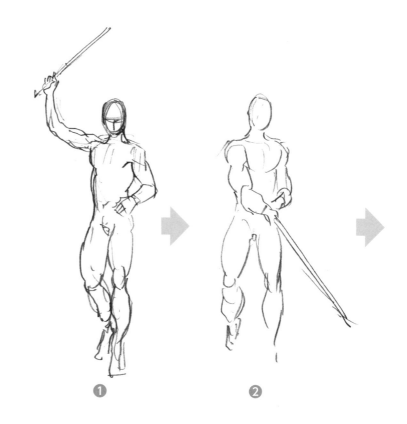

138

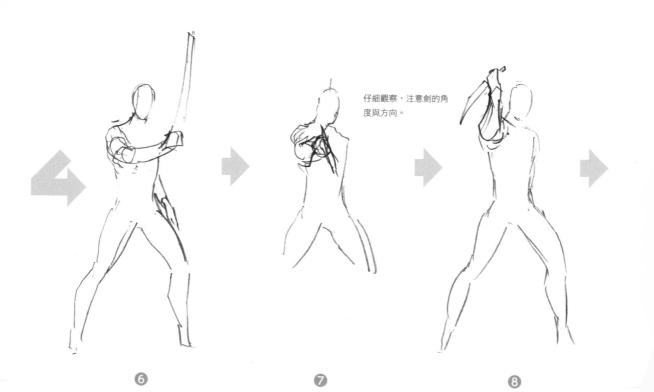

仔細觀察，注意劍的角
度與方向。

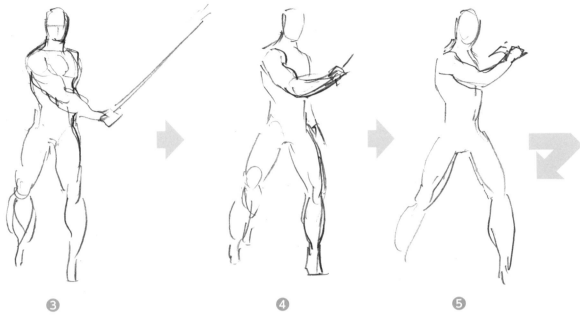

③　④　⑤

為了加強揮劍的氣勢，我簡略了❾與❿這兩格的細節。

也試著畫上劍的殘影。

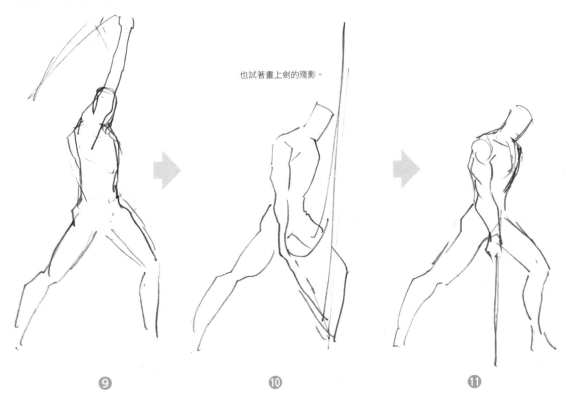

❾　❿　⓫

居合斬

這是歷史劇中使出居合斬的場面。雖然動作只有一瞬間,但是相當複雜,因此我加上自己的主觀解釋,盡可能地重現這一連串的動作。比起全憑想像作畫,參考影片等資料來畫,更能畫出寫實又具有魅力的動作。請各位也試著用這個方法多加練習。

❶

❷

❻

❼

❿這格是實際參考的影片中沒有的動作,不過這格強調出刀身透出寒光的感覺,也能順利連接到⓫的動作。為了加強整體氣氛,我試著放進了這一格。

❿

⓫

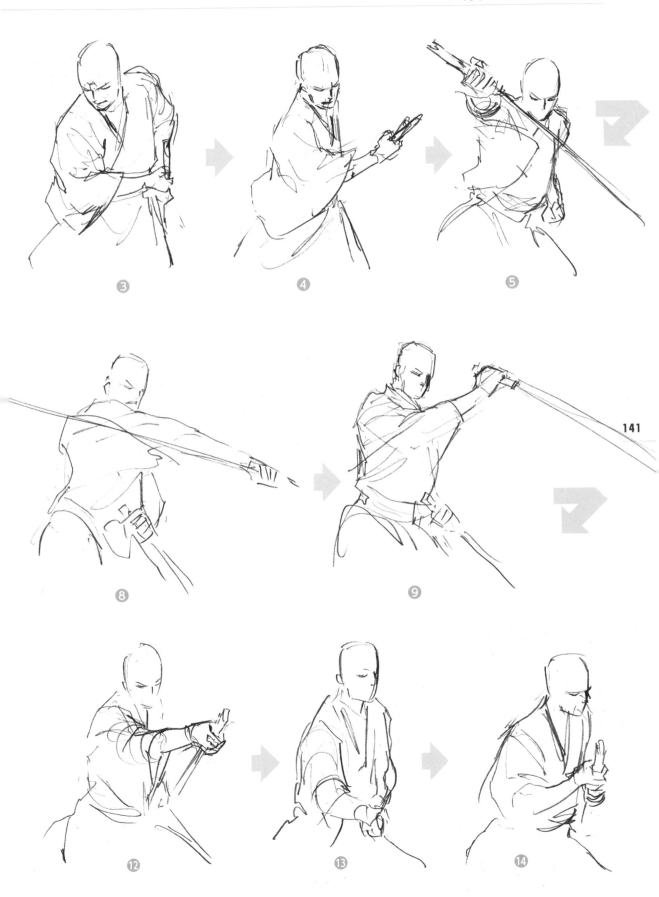

後記

2020年1月30……不對，執筆當下已經是31日了。總之，關於這本書的工作到此告一段落。

我最後的工作是修改畫稿旁的說明文。

根據iPhone的行事曆，2019年1月23日是我執筆撰寫本書的第一天，至於整本書最初的起點，或許可說是2018年11月28日的「新書誓師大會」吧。按前一本書的慣例，本書的所有畫稿同樣是在我家附近車站前的家庭餐廳完成的。在原則上每週一次（跟前一本書相同，我還是沒遵守這個規矩）的作畫會議中繪製畫稿，而最後一次會議是2019年11月2日，算起來大概花了10個月的時間。

前一本書以基本動作為主要內容，而本書則聚焦在武打動作，並注重動作的連續性。因此，或許本書的圖比前一本書要來得像是草圖也說不定。然而我想，正因為是未完成的圖，才能看出作畫者如何捕捉動作並畫進圖中；正因為我是重視姿勢整體外形的動畫師，才能畫出像這樣的連環動作圖，這應該算是我最自豪的地方吧。

此外，本書中畫稿，以及畫稿旁的說明文，全都是我長年以來的經驗所引導出的結晶。這些心血結晶並不是所謂的「正確答案」，因為思維不同，能做出的選擇也是千變萬化的。若各位能跟隨自己的探究精神找到屬於自己作畫的答案，那我想這本書就是有意義的，而這也是我自己對這本書的期許。

其實在繪製本書畫稿的過程中，我自己也重新學習了各式各樣動作的基礎。觀察照片或影片，並描

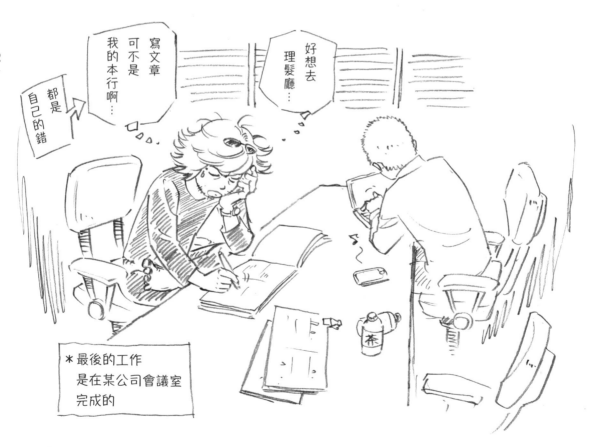

摹各種基本動作，也令我有了新的契機，可以重新審視長年累積下來的作畫習慣，我藉此再次認識到親手描繪實際動作的重要性。我說不定又更進步了，這該怎麼辦……玩笑話先擱一旁，重點是基礎很重要。所以各位也不妨嘗試看看，肯定會有好的收獲。

說到與前一本書的差別，這次我請編輯部讓我多少加筆撰寫畫稿的說明文了，畢竟本書的內容是更進一步的武打動作，會需要比較專門一點的說明。本來我很想將內文全交由專業的文章寫手撰寫，但為了讓各位讀者盡可能地了解書中說明的意涵，因此雖然我知道有些太出風頭了，但還是請編輯部讓我親自撰寫。這點還請各位讀者諒解。

雖然本書執筆時期與我個人感到頗為挫折的案件重疊，使我度過了一段艱辛的日子，但我想對堅定鼓勵我的編輯、設計本書的瀨川先生、玄光社的各位人員，以及支持我走到現在的所有貴人致上最深的謝意。其實我很想將每一位的名字都寫在這裡，不過我決定還是記在我心中的感謝名單上就好。當然，我也深信名單最後一定也有買下本書、認真研究的你的名字。

衷心向各位表達我的感謝。非常謝謝您。

動畫師 羽山淳一 的
人體動態速寫
— 戰鬥角色篇 —

HAYAMA JUNICHI ANIMATORS SKETCH UGOKI NO ARU JINBUTSU SKETCH SHU-BATTLE
CHARACTER HENN-© 2020 JUNICHI HAYAMA, GENKOSHA CO.,LTD.,
Originally published in Japan by GENKOSHA CO.,LTD.,
Chinese (in traditional character only) translation rights arranged with GENKOSHA CO.,LTD.,
through CREEK & RIVER Co., Ltd.

出　　　　版／楓書坊文化出版社
地　　　　址／新北市板橋區信義路163巷3號10樓
郵 政 劃 撥／19907596　楓書坊文化出版社
網　　　　址／www.maplebook.com.tw
電　　　　話／02-2957-6096
傳　　　　真／02-2957-6435
作　　　　者／羽山淳一
翻　　　　譯／林農凱
責 任 編 輯／王綺
內 文 排 版／洪浩剛
校　　　　對／邱怡嘉
港 澳 經 銷／泛華發行代理有限公司
定　　　　價／380元
出 版 日 期／2021年1月

國家圖書館出版品預行編目資料

羽山淳一的人體動態速寫. 戰鬥角色篇 /
羽山淳一作；林農凱譯. -- 初版. -- 新北市：
楓書坊文化出版社, 2021.01　　面；　公分
ISBN 978-986-377-645-1（平裝）

1. 素描　2. 人物畫　3. 繪畫技法

947.16　　　　　　　　　　109017381